LITERATURE
AND
ART
STUDIES
SERIES

（第三辑）

文艺研究 小丛书

重访：走进西方艺术史学史

陈　平◎著
张　颖◎编

文化艺术出版社
Culture and Art Publishing House

图书在版编目（CIP）数据

重访：走进西方艺术史学史 / 陈平著；张颖编. —
北京：文化艺术出版社，2023.11
（文艺研究小丛书 / 张颖主编. 第三辑）
ISBN 978-7-5039-7514-1

Ⅰ.①重…　Ⅱ.①陈…　②张…　Ⅲ.①艺术史—西方
国家—文集　Ⅳ.①J110.9-53

中国国家版本馆CIP数据核字（2023）第216794号

重访：走进西方艺术史学史

《文艺研究小丛书》（第三辑）

主　　编	张　颖
著　　者	陈　平
编　　者	张　颖
丛书统筹	李　特
责任编辑	赵吉平　董　斌
责任校对	邓　运
书籍设计	李　响　姚雪媛
出版发行	文化艺术出版社
地　　址	北京市东城区东四八条52号（100700）
网　　址	www.caaph.com
电子邮箱	s@caaph.com
电　　话	（010）84057666（总编室）　84057667（办公室）
	84057696—84057699（发行部）
传　　真	（010）84057660（总编室）　84057670（办公室）
	84057690（发行部）
经　　销	新华书店
印　　刷	国英印务有限公司
版　　次	2024年1月第1版
印　　次	2024年1月第1次印刷
开　　本	787毫米×1092毫米　1/32
印　　张	7
字　　数	105千字
书　　号	ISBN 978-7-5039-7514-1
定　　价	42.00元

总　序

张　颖

2019 年 11 月,《文艺研究》隆重庆祝创刊四十年, 群贤毕集, 于斯为盛。金宁主编以"温故开新"为题, 为应时编纂的六卷本文选作序, 饱含深情地道出了《文艺研究》的何所来与何处去。文中有言:"历史是一条长长的水脉, 每一期杂志都可以是定期的取样。"此话道出学术期刊的角色, 也道出此中从业者的重大使命。

《文艺研究》审稿之严、编校之精, 业界素有口碑。这本

质上源于编辑者的职业意识自觉。我们的编辑出身于各学科，受过严格的学术训练，在工作中既立足学科标准，又超越单学科畛域，怀抱人文视野与时代精神。读书写作，可以是书斋里的私人爱好与自我表达；编辑出版，是作者与读者、写作与出版的中间环节，无时不在公共领域行事，负有不可推卸的公共智识传播之责。学术期刊始终围绕"什么是好文章"这一总命题作答，更是肩负着学术史重任，不可不严阵以待。本着这一意识做学术期刊，编辑需要端起一张冷面孔，同时保持一副热心肠，从严审稿，从细编校。面对纷繁的学术生态场，坚持正确的政治导向，保持冷静客观的判断；面对文字、文献、史实、逻辑，怀着高于作者本人的热忱，反反复复查证、商榷、推敲、打磨。

我们设有相应制度，以保障编辑履行上述学术史义务。除了三审加外审的审稿制度、五校加互校的校对制度，每月两度的发稿会与编后会鼓励阐发与争鸣，研讨气氛严肃而热烈。2020年5月，在中国艺术研究院各级领导大力支持下，杂志社成立艺术哲学与艺术史研究中心。该中心秉持"艺术即人文"的大艺术观，旨在进一步调动我刊编辑的学术主体性与能动性，同时积极吸收优质学术资源和研究力量，推动艺术学科

体系建设。

　　基于上述因缘，2021年年初，经文化艺术出版社社长杨斌先生提议，由杂志社牵头，成立"文艺研究小丛书"编委会。本丛书是一项长期计划，宗旨为"推举新经典"。在形式上，择取近年在我刊发文达到一定密度的作者成果，编纂成单作者单行本重新推出。在思想上，通过编者的精心构撰，使之整体化为一套有机勾连的新体系。

　　编委会议定编纂事宜如下。每册结构为总序＋编者导言＋作者序＋正文。编者导言由该册编者撰写，用以导读正文。作者序由该册作者专为此次出版撰写，不作为必备项。正文内容的遴选遵循三条标准：同一作者在近十年发表于《文艺研究》的文章；文章兼备前沿性与经典性；原则上只选编单独署名论文，不收录合著文章。

　　每册正文以当时正式刊发稿为底稿。在本次编撰过程中，依如下原则修订：1. 除删去原有摘要或内容提要、关键词、作者单位、责任编辑等信息外，原则上维持原刊原貌；2. 尊重作者当下提出的修改要求，进行文字或图片的必要修订或增补；3. 文内有误或与今日出版规范相冲突者，做细节改动；4. 基本维持原刊体例，原刊体例与本刊当前体例不符者，依

当前体例改；5. 为方便小开本版式阅读，原尾注形式统改为当页脚注。

　　编研相济，是《文艺研究》的优良传统。低调谨细，是《文艺研究》的行事作风。丛书之小，在于每册体量，不在于高远立意。如果说"四十年文选"致力于以文章连缀学术史标本，可称"温故"，那么，本丛书则面对动态生成中的鲜活学术史，汇聚热度，拓展前沿，重在"开新"。因此，眼下这套小丛书，是我们在"定期取样"之外，以崭新形式交付给学术史的报告，唯愿它能够为读者提供一定帮助或参照。

编者导言

张　颖

身为编辑，我较少出外游走，像笛卡尔那样去"读世界这本大书"，而更习惯于透过埋头读过的文字，去拟想写字的人。这样当然难免猜错。比如在见到陈平老师真人，尤其是得知他为 1954 年生人时，我就非常惊讶。他成果丰硕，笔耕不辍，还是严肃且活跃的古典学术类公众号"维特鲁威美术史小组"的灵魂人物。就风度气质、仪态谈吐、工作状态而言，他至少应年轻十岁。与一些友人交流，他们也有类似观感。

我初见陈平老师，是在 2018 年广西艺术学院举办的美术史会议上。因仰慕已久，在欣喜之余请教了不少艺术研究的方法问题，不知不觉已占用人家整个午休时间。这次谈话令我备受鼓励，更增添了继续写作的信心。印象最深刻的是，他在交谈中表示自己正与学生们一道学习拉丁语和德语，并有志于依据德语一手文献，重启自己曾以英译本为底本的若干译著的翻译工作。基于我的有限经验及观察，这样的决定实在太勇敢。现如今，翻译几乎成了很不划算的学术事务，苦累不算，精神压力也大。翻译市场多的是才高眼宽的阅读者，吝惜于给予译者多一点理解与善意。若单单为实现个人成就，那么在遇到极具价值的西文著作时，大可不必费心移译，性价比最高的做法，大概是通过将之写入相关专论介绍研究而"据为己有"。然而，可以想象，在如此风气下，学科知识恐难积累成建筑物般谨严的体系。

"以严谨认真的态度增进知识积累"，正是陈平老师所主编的"美术史里程碑"丛书的宗旨。丛书中出自其本人译笔者不下 8 部，如李格尔《罗马晚期的工艺美术》(2010)、德沃夏克《作为精神史的美术史》(2010)、福西永《形式的生命》(2011)、维克霍夫《罗马艺术：它的基本原理及其在早期基督

教绘画中的运用》(2010)、维特鲁威《建筑十书》(2012)、施洛塞尔《维也纳美术史学派》(2013)、德沃夏克《哥特式雕塑与绘画中的理想主义与自然主义》(2015)、马尔格雷夫《现代建筑理论的历史：1673—1968》(2017)等。这套译丛集合了他自2010年以来的译作，且在陆续推出新的译著，如即将面世的李格尔《荷兰团体肖像画》。在此之前，陈平老师已出版不下4部译著，如斯帕尔丁《20世纪英国艺术》(1999)、沃尔夫林《古典艺术：意大利文艺复兴艺术导论》(2004，合译)、乔治·扎内奇《西方中世纪艺术史：建筑·雕刻·绘画　神圣的艺术》(2006)、佩夫斯纳《美术学院的历史》(2003)等。不消说，这些书里没有易译的，古典领域尤其要求扎实的硬功夫。

　　如此规模的译著，会令人猜想陈平老师日常工作以翻译为主，且外文条件得天独厚。其实，这位学者的职业生涯堪称"晚成"。与不少同龄人一样，他幼时因时代原因未能获得完整教育，在恢复高考前做过17年工人。他曾自述，"连英语也是当年上下班跑月票时在公共汽车上自学的"(详见《美术史的视域：史论系教学与研究纪实·陈平自述》)。2002年任教上海大学美术学院史论系时，他已48岁，依然认真钻研史论

教学。成为教师之前，他已在中国美术学院出版社工作 12 年之久，担任过编辑部主任和副总编辑。这段编辑经历，在很大程度上能够解释他自身文字的清通，以及行事治学的一板一眼。在与《文艺研究》的编作往来中，陈平老师的文稿始终令人如沐春风，给人以敬惜字句的印象，从文风到论证，从遣词到体例，皆一丝不苟，着实帮助责编节省了不少编校推敲上的劳动。

表面看来，翻译与编辑这两个"工种"略有近似之处：其一，朴实严苛，不厌其细，原则性极强；其二，"利他"为先，"利己"为后，带有某种"牺牲"属性。其实，就工作主体的体验而言，译者和编者皆有不足为他人道的乐趣：我们占得先机，有机会较早与对象文本密切纠缠；好的对象文本，能够给予人第一手的新知和灵感，还能鞭策我们保持对学术的敬畏与谦逊。上述种种收获，既令人胸襟开阔，又令人底气十足。2021 年，陈平老师接受《美术观察》专访时提及："那些在方法论上有贡献的美术史家，一般不会在各个方面平均用力；而且真正有价值的理论，也不是那种不偏不倚、貌似全面的理论。"此话同样适用于他自己的学术风格。长期严谨耐心的工作，并未将他的学术个性消磨成某些持平之论，反令他愈见

锋芒。

　　我第一次领略这耀眼的学术锋芒，是在 2015 年拜读《论柱式体系的形成——从阿尔伯蒂到帕拉第奥的建筑理论》(《文艺研究》2015 年第 8 期）时。他曾著有《外国建筑史：从远古至 19 世纪》（2006），对西方建筑理论了熟于心。文章一开头直指国家级外国建筑史教材的错误，直截了当地表明反对"柱式"概念的古罗马起源论。他借助一整套文艺复兴建筑理论资料的依据，细致梳理出从维特鲁威到维尼奥拉、帕拉蒂奥的演变史，如刑侦推理般得出"柱式"概念诞生的确切时间：1537—1562 年。整体上理据充分，掷地有声，与其驳论对象不求甚解、以讹传讹形成鲜明对照，读来令人感到绵绵不断的强劲功力。

　　此文是陈平老师首次在《文艺研究》发表建筑理论史领域的论文，再一次便是那篇同样锋芒闪耀的《观念史与建筑理论的历史写作——以马尔格雷夫〈现代建筑理论的历史：1673—1968〉为例》(《文艺研究》2017 年第 7 期）。此文借马尔格雷夫的《现代建筑理论的历史 :1673—1968》一书，所探讨的乃是一种作为观念史的建筑理论史的可能性与必要性。在作者看来，马尔格雷夫的这部建筑史立足于文化观念的历史统一性和

延续性，自觉地涵盖社会史、文化史，为我国当下建筑学理论知识老化、重工轻文等痼疾的治疗提供了范例。故而，这篇文章具有很强的现实针对性。在我看来，马尔格雷夫将美学概念操演于建筑学理论内部的做法，同样启示了艺术学的学科身份：作为一门人文学科，它的知识根基和研究目的不应脱离其人文关怀，更不应脱离文史哲等传统基础学科。这并非否认门类艺术有其专门的知识问题，而是强调各艺术学科的问题来源皆是着眼于人类的共同处境而产生的普遍思考。我想，这才是艺术学的立学之本。

除建筑理论史研究外，陈平老师专攻的主领域，当是以李格尔为轴心展开的艺术史学研究。

早在2002年，他出版了《李格尔与艺术科学》一书。此书为范景中先生主编"学术史丛书"之一部，至今似乎依然是国内李格尔专门研究的唯一专著。全书可视作两大部分：第一部分为论述主体，从"19世纪艺术史""风格问题""知觉方式历史""观者""艺术意志"等方面，逐一展开李格尔艺术理论的各个面向，于此，可见出陈平老师近20年若干研究轨道的发轫迹象；第二部分附有李格尔的三篇译文节选，以及两篇李格尔研究论文译文，皆为可靠的参考文献。书名题眼的"艺

术科学"一词，接近于丹纳在《艺术哲学》（风行于李格尔年少时）中提出的实质为"艺术史科学"的所谓"艺术哲学"，其独到之处在于融入 19 世纪末更加"科学实证"的历史科学，尤其是心理学。这为其核心概念"艺术意志"奠立了心理学色彩。

刊发于《文艺研究》的两篇李格尔研究，延续了这一论著的相关问题旨趣。《本雅明与李格尔：艺术作品与知觉方式的历史变迁》（《文艺研究》2018 年第 11 期）开篇即述本雅明对李格尔和沃尔夫林二人的厚此薄彼，话题起得别致，也吊人胃口。李格尔在《罗马晚期的工艺美术》中为重建造型艺术史观而诉诸的"艺术意志"，被志趣相投的本雅明调用于德意志悲苦剧研究。本雅明把此前所谓"衰落时期"重释为"艺术意志的时期"，进而推崇一种艺术作品分析的更佳理念，即视之为"此时此地"社会文化的总体集成，也因此，"边缘现象"才能跻身于不再是英雄史的艺术史研究。文章用"骑驿通邮"来形容 20 世纪上半叶美术史与文化批评之间的密切关系，"艺术意志"是这一"去中心化"之"通"的能动因素。

《论观者转向：李格尔与当代西方艺术史学中的观者问题》刊发于《文艺研究》2021 年第 5 期。话题起于一个现象：

自 20 世纪六七十年代以后，《荷兰团体肖像画》在西方艺术史学界陡然持续升温，频受关注和呼应。该文发现，此番"李格尔热"的起因是该著被认为开启了一种新的研究范式，即从观者体验角度阐释作品，也就是所谓"观者转向"；而立足于这种新范式，人们有可能重写一部以作品—观者为中心的艺术史。从贡布里希开始，阿尔珀斯、宾斯托克、弗雷德、肯普、斯坦伯格等当代艺术史家对李格尔的"观者转向"表现出相当积极的回应、反思、批判与推进，在各自的艺术史写作中出现了内涵各异的"观者"概念，随之出现形态各异的艺术史发展逻辑。广而言之，我认为这篇文章的素材整理为我们例示了一种健康有活力的学术接力局面，同时也启发读者留心某个学术问题错综复杂的历史源流。

与前两篇基本以李格尔为锚点来谈"李格尔效应"不同，《定义"艺术意志"：潘诺夫斯基艺术史方法论构建的哲学起点》(《文艺研究》2023 年第 9 期）直接从"效应"谈起。"艺术意志"或许是李格尔的最大遗产，也是他最具争议的建构性概念，且并未呈现为意涵统一、逻辑严明的面貌，但后来在潘诺夫斯基、贡布里希等人那里则焕发了新的生命。该文的理论线转摆到潘氏的学术历程上，探问的是《艺术意志的概念》

（1920）一文如何通过重新定义原属李格尔的概念，为独属于潘诺夫斯基的艺术史方法论奠立基础。首先，通过比照该文与潘氏早五年发表的《造型艺术中的风格问题》的文本差异，推测出这五年里潘氏的阅读史涵盖对李格尔的集中阅读；其次，经推敲该文之后的术语使用情况，推测出潘氏在20世纪30年代转向图像学之前的整个20年代皆致力于重建"艺术意志"这个概念工具；最后，也是最重要的，通过细致剖解该文论证逻辑，厘清"艺术意志"概念不曾为李格尔所阐发的先验含义通过细致的描述，清楚揭示了潘氏是如何引入康德认识论的因果性范畴，将"艺术意志"转化为一个能够揭示艺术创造现象"内在意义"的、具有先天有效性的"艺术科学"概念的。这个概念在潘氏30年代的论文中已然消失，他为什么先行建构而最终抛弃？这个概念与图像学到底是一种怎样的关系？下一步的研究值得期待。

翻阅马尔格雷夫那本信息满载、语种杂陈的"长河式"史著时，我感到自己连双手捧读都嫌沉重，不知陈平老师在逐字独译的过程中是何心境。"本书的翻译断断续续历时多年。如此巨大的工作量，现在回想起来，若没有一个简单的信念支撑着，恐怕难于下决心去完成，那就是为我们尚属薄弱的西方美

术史与建筑史学科基础尽一份绵薄之力。"《译者前言》里的这番剖白，堪为我辈治学精神楷范。这种执着的无我之境，何尝不是另一层面的"艺术意志"呢？

作者序

陈 平

　　这本小书收录了笔者从 2015 年以来发表在《文艺研究》上的五篇拙文。由于李格尔是其中重要话题之一，所以在考虑给它取书名时，我便想到了另一本书的题目："ALOIS RIEGL *REVISITED*: Beiträge zu Werk und Rezeption"。它是 2005 年为纪念李格尔 100 周年忌辰在维也纳召开的一个国际会议之后出版的一本论文集（2010）。这个书名直译可译为"被重访的阿洛伊斯·李格尔：作品及其接受论文集"。主标题中的

"revisited"一词排为斜体，以示强调。这个词我暂时译成"重访"，它还包含"回到""回顾""重温"的含义，若引申开来还有"重新审视""反思"之意。我觉得有点意思，便"挪用"为本书的一个关键词。

"重访"是学术史上司空见惯的现象，人类思想与学术的演进永远离不开对前人与传统的重访，所以这个词又将当下与过往联系了起来。正如上面提及的那本维也纳会议论文集的编辑所说，重访李格尔，是为了纪念他，为了向这位彻底改变了艺术史并将她带入20世纪的伟大的艺术史家致敬，但更重要的是为了"让他成为一个靶子"，为了带着批判性的眼光更深入地研究他。贡布里希对李格尔的"重访"伴随着对黑格尔主义的凌厉批判，引发了派希特的辩护性回应，后来在20世纪下半叶又有了更多艺术史家对李格尔重访，以至在西方学界出现了一个名副其实的"李格尔产业"（阿瑟·丹托语）。

我的西方艺术史学史译介工作也属于这种"重访"，范景中先生20世纪80年代率先重启了对西方艺术史学的大规模译介（第一次是滕固于半个世纪之前所为，由于历史原因，加之他英年早逝，在当时影响不是很大），到现如今李格尔在国内艺术史界不再是个陌生的人物了（但在此圈子之外的确还很难

说）。本书收录三篇关于史学史的文章，前两篇引介了西方学界对李格尔的重访：第一篇涉及本雅明，第二篇关于当代西方艺术史写作中的观者转向，这两个方面都可以说是李格尔遗产给 20 世纪艺术史学带来的重要成果（当然这不是全部，他的影响一直延续到了我们这个世纪）。二十多年前我选择李格尔作为攻读的"靶子"，只是通过为数不多的二手文献了解到他对 20 世纪艺术史学很重要。完成了博士学位论文后，我更多的是将他作为学习艺术史学的一个向导与门径，以了解他之前与之后的学术史，其目标是搭建起一个艺术史学史的大框架。第三篇是新近工作的一部分，重访了潘诺夫斯基早期论文《艺术意志的概念》，而该文本身也是对李格尔一个重要概念"艺术意志"的重访。西方学者对潘氏的重访，从派希特、霍莉、阿尔珀斯、库布勒到迪迪－于贝尔曼，半个多世纪以来从未间断过，不过有些西方学者在"弑父情结"的驱动下急于对潘氏图像学理论进行批判与否定，而我觉得，作为中国学者，对于如此重要的一个人物和一种理论，不能人云亦云，应从他的德文原典出发，对其思想过程，尤其是他德语时期的理论构建过程进行一番考古式研究，方能准确地理解与看待他的图像学遗产。所以这篇文章是笔者试图重访潘氏德语时期一系列理论

性论文的起点。

本书另有两篇与西方建筑理论相关的文章，同样是出于"重访"的动机，不过并不是对某种理论或理论家的重访，而是对国内现状的反思：一篇涉及西方古典柱式概念及形成过程的模糊认识，另一篇则出于对处在学科分立背景下建筑史与艺术史的人为割裂以及国内艺术史与建筑史类教材写作状况的不满（当然也包括笔者自己撰写的教材）。建筑是我退休之前实地考察最多的艺术形式，从雅典帕特农神庙、罗马圣彼得大教堂，到山西五台县的佛光寺，再到上海外滩的近代露天博物馆，我利用了各种外出考察与教学的机会，观摩与欣赏建筑艺术，也拍摄了大量珍贵的建筑照片，用于编写教材和教学。

这几篇东西，坦白地说，有的是译者导言，有的是翻译后的心得笔记，由于加了很多注释，所以成了"论文"。但它们都与翻译相关联。当张颖老师推荐将我的文章列入"《文艺研究》小丛书"的选题时，我内心其实是有几分抗拒的，因为我始终认为，我的翻译工作比我写的这些文字重要得多，它们充其量只是些导读材料（但愿不是误导）。但从另一方面来看，《文艺研究》作为国内文艺学界如此重要的一份顶级刊物，出版这套"小丛书"，大概也是出于对当代学术情境的"重访"

的需要吧。有这样一个机会将自己写的东西再次"晒出来"让学界批评，让青年学子吸取其中的经验教训，也未尝不是一件好事。于是我也就欣然领命，对之前二十多年的努力做一次重访。

回顾以往的工作，最大的体会就是古典语文学对于我们走进西方学术史的重要性。现在想来，当年不懂德语居然也敢研究李格尔，真是不可思议的事情。不要说德语，就是英语也是结结巴巴的。我属于"文革"时期的"新三届"（非常羡慕"老三届"），小学毕业那年遭遇"文革"而失学在家，两年后"复课闹革命"进入中学，旋即全校师生被下放到郊区农村"接受贫下中农的再教育"，劳动了两年，毕业后便被分配进工厂当了一名"青工"，那时我16岁。英语还是改革开放后在新华书店买了教材，跟着广播电台的英语教学节目自学的，直至1987年我33岁考上浙江美术学院的外国美术史研究生。

对于早年这些经历的"重访"似乎扯得远了些，其实说起这些并无一丝遗憾与抱怨，恰恰相反，那段下农村与进工厂的经历早已融入我们这代人的精神财富之中。我只是经常在想，我过了一个"颠三倒四"的人生，这是一种往后不大会出现的

有趣现象，时代的大环境使然，在应该读书时过早进入社会，后来碰运气进入了学术领域，只能边工作边读书，发了疯似的恶补知识。当然，这也就是我于66岁上正式退休后才开始学习德语的原因。这是一个经验教训，其实不光我们这代人，现在的许多年轻学子在进入学术领域时，在语文学方面都准备得不足。于是从2009年开始，我便邀请上海大学文学院的肖有志老师来工作室，给我的研究生上拉丁语课，当然我也是学员之一。之后我和同学们组成自学小组，先后自学了意大利语和德语。我的教学方式是以西方语文学为主，美术史专业为辅。我经常和同学们讲，专业其实不难，真正难的是西方古典语文学，因为这不仅仅是一门外语工具，更是一种文化的根基和思维方式，也是理解力的源泉。这种做法可能会令一些同行不以为然，但我觉得同学们自学的能力显著提高了，专业论文也写得有声有色。

现在我们正处在一个高度信息化的时代，这意味着这是一个学术民主化的时代。网络上可以下载到一手和二手文献，这是我当年撰写李格尔博士学位论文时不敢想象的。那时我据以翻译李格尔《罗马晚期的工艺美术》的英译本，是花费了数月时间，请在海外访学的亲戚在荷兰一所大学的图书馆复印的，

拿到手时激动的心情现在很难想象。而现在坐在家里花上几分钟，就可以下载到此书的德文原典电子版文件。有了这宝贵的一手文献，大体掌握了德语的基本语法，在计算机语言软件的辅助下，我便开始重译李格尔了。

重译也是一种"重访"。目前我已经完成了《罗马晚期的工艺美术》的重译，而本书中那篇关于潘氏早期论文的文章，也是重译了此文的原典之后撰写的。我的体会是，作为一般的了解，或对于经典作品的初次引入，通过英文转译是完全可以的。国内大量海外文学作品和学术著作都是如此，毕竟英语是一种国际性语言。但若想深入研究，就必须读懂研究对象所用的语言，因为除了能够更准确地把握其关键概念与术语之外，还可以领略与还原作者的写作风格。在这方面我很清楚，余下的时间已经不多，能学到什么程度，做到什么程度，已经不重要了，语文学与专业俱佳的年青一代学者才是我们学术的未来。

张颖老师正是这一代年轻学者之一。她在百忙之中担任了我这几篇拙文的编辑，更重要的是她对我的鼓励和支持，以及与我在学术上的交流，使我受益良多，这不是一句感谢的话就能表达的。我自硕士毕业之后至成为教师之前，也曾做过十来

年的编辑工作，深知兼及编辑与学术工作的辛苦与不易，所以她作为一名学者型编辑的专业精神与严谨态度，我是十分钦佩和高度认同的。

<div align="right">2023 年 6 月 19 日</div>

目录

本雅明与李格尔：艺术作品与知觉方式的历史变迁

李格尔与本雅明相隔一代人，前者是大学教授，一位自称从事"客观"历史研究的象牙塔学者；后者是批评家，一位被现代性浪潮裹挟流离的自由撰稿人。他们的身世与经历天差地别，但也有不少相似之处：两者都英年辞世，令人扼腕（李格尔47岁便因病谢世，本雅明自杀之时仅48岁）；在各自领域中他们都是分水岭式的人物，但身后都较迟才被英语世界接

受；[1]在当下他们仍是学界热议的话题，其影响力持续发酵；[2]最后，他们在方法论上分享了某些共同的理念与思路。其实，本雅明早在求学期间，就阅读了李格尔的著作并表示了认同，后来这种潜在的影响反映在他各个时期重要的批评文本中。[3]可惜的是，在国内大量本雅明研究的论文、论著中，鲜有提及这两位思想家之间的关联的。揭示出这种联系，或许可以为我们理解本雅明增加一个维度。

1　李格尔的主要著作《罗马晚期的工艺美术》直到 20 世纪 80 年代才被翻译为英文；本雅明的略早些，60 年代末已有著述在北美登陆，70 年代中期之后被大量译成了英文。

2　近三十年来，以本雅明为主题的研究协会、年鉴、展览、网站等，加上不计其数的论文、专著与传记，形成了一个名副其实的"产业"（Cf. Noah Isenberg, "The Work of Walter Benjamin in the Age of Information", *New German Critique*, No. 83, Spring-Summer, 2001, p. 120）。另外，近年来西方学界对李格尔的热情一直未减，时有新的研究成果出版 [Artur Rosenauer and Peter Noever (eds.), *Alois Riegl Revisited*: *Contributions to the Opus and its Reception*, Vienna: Austrian Academy of Sciences Press, 2010; Diana Reynolds Cordileone, *Alois Riegl in Vienna* 1875–1905: *An Institutional Biography*, Surrey & Burlington: Ashgate Publishing Limited, 2014]。

3　西方学界于 20 世纪 70 年代至 80 年代后期注意到本雅明与李格尔的关联性，参见莱文《瓦尔特·本雅明与艺术史理论》（ Thomas Y. Levin, "Walter Benjamin and the Theory of Art History", *October*, Vol. 47, Winter, 1988, p. 80 ）。

一

在本雅明的心目中，李格尔是他那个时代最重要的美术史家。本雅明在其一生的著述中，多次提及李格尔的著作以及他的"艺术意志"概念。所以，说李格尔对这位批评家产生了持续性的甚至终身的影响，并不为过。只是这种影响像一条红线，隐藏于本雅明文本的背后，若隐若现，不易为人所注意。那么，本雅明对李格尔的接受始于何时？这可以追溯到他的学生时代。

本雅明20岁进入弗赖堡大学攻读哲学，从那时起，他便与视觉艺术结下了不解之缘。他崇拜歌德，而歌德本人也是一位业余画家。他前往意大利做"教育旅行"，游历了米兰、维罗纳、帕多瓦与威尼斯，还到了维琴察，参观了帕拉第奥设计的建筑，而这位文艺复兴时期的建筑大师也是歌德最钟爱的。1921年，本雅明买下了保罗·克利的绘画《新天使》，一直将它珍藏于身边。他后期甚至还撰写过中国画展的评论。[1]这种

1　参见本雅明《法国国家图书馆中国画展》(以法文刊于《欧罗巴》1938年1月15日)，载《迎向灵光消逝的年代：本雅明论艺术》，许绮玲、林志明译，广西师范大学出版社2004年版，第152—158页。

对于视觉艺术的热爱，使他培养起了一种有别于其他文学批评家的独特的知觉方式，即善于将对客观世界的感知与思考以画面的形式即"思想图画"（Denkbilder）[1] 呈现在读者面前。这也使他从一开始便破除了文学研究与艺术科学的界限，十分关注艺术史研究的最新进展。

1915 年，本雅明转入慕尼黑大学学习，同年听了沃尔夫林的讲座。沃尔夫林当时在德语国家艺术史界的影响可谓如日中天，名气超过李格尔，他的大作《美术史的基本概念》也是在这一年出版的。但本雅明听完讲座后，对作为一名教师的沃尔夫林有了极差的印象。他在致友人的一封信中写道：

> 我没有立马搞明白沃尔夫林想做什么。现在我清楚了，我们在这里遇到了我在德国大学中所遇到的最具灾难性的活动。他绝不是一个了不得的天才人物，质言之，他的艺术感觉并不比常人高明，但他仍试图运用他个人的所

1 这个词有各种译法，如"思维图像""思想图像"甚至"意象"（参见本雅明《单行道》，王涌译，译林出版社 2014 年版，第 106 页）。根据《现代汉语词典》，"意象"一词已有固定含义，即"意境"，指文学艺术作品通过形象描写表现出来的境界和情调。所以笔者试译为"思想图画"，意为以画面呈现出来的思想材料。

有能量与资源（这与艺术没有任何关系）来对付此事。结果他便有了一种理论，这种理论把握不了本质的东西，不过就其本身而言或许要比完全不动脑筋思考强一些。由于沃尔夫林的能力不足以公正地对待其对象，他分析艺术作品的唯一手段便是吹捧拔高，即一种道义感。实际上，如果不是因为这一点，他的理论甚至可能有某些成果。他不看艺术作品，他感到有义务去看，要求人去看，将他的理论看作是一种道义行为。他变得迂腐、荒唐、紧张，从而毁掉了他的听众的自然禀赋。[1]

无独有偶，与本雅明同年出生的潘诺夫斯基，也是在1915 年听了沃尔夫林讲座后感到了失望。潘氏在同年发表的一篇文章中指出，沃尔夫林的风格理论是一种现象描述，并不是对风格变化的解释。和潘诺夫斯基一样，本雅明也转向了李格尔。早在 1916 年，本雅明便在自己的文章中采用了李格尔

1　出自本雅明致友人拉特（Fritz Radt）的信，引文转译自莱文《瓦尔特·本雅明与艺术史理论》（Thomas Y. Levin, "Walter Benjamin and the Theory of Art History", *October*, Vol. 47, Winter, 1988, p. 79）。

理论体系中的术语。[1] 那段时间，也是本雅明批评理论的形成期。他的博士学位论文以"德国浪漫派的批评概念"为题，提出了浪漫主义者将批评置于艺术作品之上的重要观点。在接下来的学术研究与批评实践中，本雅明将李格尔的美术史方法论作为自己写作的一个重要参考系，这一点尤其反映在他1929年的一篇书评中，此文题为"活力尚存的几本书"。他盛赞李格尔的《罗马晚期的工艺美术》（以下简称《罗马晚期》）是一部"划时代的著作，具有预言式的确信感，用其后二十年方才出现的表现主义的敏感性和洞察力来理解罗马晚期的文物，与'衰落时期'的理论决裂，从原先人们所谓的'退回到了野蛮的状态'中，看出了一种新的空间体验，一种新的艺术意志。同时，这本书最显著地证明了，每一个重要的学术发现，都导致了方法论上的革命，而且无任何有意为之的痕迹。的确，在最近的数十年中，没有一部美术史著作取得过如此实实在在

1 据本雅明选集的英文版编者詹宁斯（Michael Jennings）查考，本雅明采用李格尔术语的两篇早期文章为《论中世纪》和《德意志悲苦剧与古典悲剧中语言的意义》（Cf. Thomas Y. Levin, "Walter Benjamin and the Theory of Art History", *October*, Vol. 47, Winter, 1988, p. 78）。

的、在方法论上富有成果的影响"[1]。

本雅明对李格尔和沃尔夫林的评价形成了强烈的反差。我们会问，《罗马晚期》究竟是一部怎样的书？何以被本雅明称作是一部"划时代的著作"？

此书是李格尔应约为奥地利皇家教育部的一个文化项目而作，此项目旨在调查奥匈帝国境内的古代工艺美术文物。原计划写两卷，第一卷论罗马晚期艺术，第二卷论民族大迁徙时代的艺术，但只完成了第一卷，于1901年出版。此书初版为大开本豪华精装，具有皇家出版物气派。不过它之所以成为美术史学的一座里程碑，大体有以下几方面的原因。首先，李格尔突破了项目的限制，将讨论范围扩展到造型艺术的所有门类，正是此文促成了有史以来第一部罗马晚期美术史，而且正是李格尔发明了"罗马晚期"[Spätrömisch，又称"古代晚期"（Spätantike）]这一概念，这是他对西方历史分期的一个特殊的贡献；其次，此书为美术史家与艺术鉴定家提供了形式分析与风格研究范例，对大学美术史学科和博物馆工作大有助益；再

1 本雅明:《活力尚存的几本书》（Walter Benjamin, "Bücher, Die Lebendig Geblieben Sind", in *Gesammelte Schriften*, Ⅲ, Frankfurt am Maim: S. 170）。

则，这是一部方法论著作，这点也是令本雅明感兴趣的，李格尔通过对作品的形式分析，揭示了知觉方式的历史变迁，并通过"艺术意志"的概念，将知觉方式与"世界观"即宗教、哲学观念联系起来，创造了一种独特的美术史阐释结构；最后，此书立足于当时的历史研究，挑战了传统的古典审美观念，为人们普遍认为不美的、无活力的罗马晚期艺术辩护，体现出美术史的批评维度。

在李格尔之前，自然循环论主导着美术史叙事。在瓦萨里与温克尔曼的笔下，艺术的发展就如同自然万物，经历着出生、成长、衰老与死亡的循环周期。罗马艺术是希腊艺术的衰退，手法主义与巴洛克是盛期文艺复兴艺术的衰退，艺术家的晚期作品是壮年作品的衰退。李格尔不相信这种神话。他认为美术史不存在什么"衰退"，罗马晚期的艺术其实也是此前古典艺术的合乎逻辑的发展，只是时代变了，人们的世界观乃至知觉方式随之改变，艺术意志便朝另一方向发展。它给现代人以"衰落的印象"，是因为：

> 我们的现代趣味只是用主观批评来判断手头的文物，这种趣味要求从一件艺术品中见出美与活力。反过来，衡

量作品的标准就要么是美，要么是活力……因此，本书意欲证明，从艺术总体发展的普遍历史观点来看，《维也纳创世记》与弗拉维王朝—图拉真时代的艺术相比是一个进步，也只能是进步；而从狭隘的现代批评标准来判断，它似是一种衰落，而这衰落从历史上来说是不存在的：确实，若无具有非古典倾向的罗马晚期艺术的筚路蓝缕之功，现代艺术及其所有优越性是绝对不可能产生的。[1]

为了证明艺术史发展的统一性，李格尔从大量作品的形式分析中，归纳与构建了从触觉到视觉的知觉发展图式。古人对周围的世界抱有一种不确定感，总是希望塑造出具有强烈触觉感的艺术形式，这是一种近距离的观看方式；随着人类掌控自然力量的增强，现代人仅凭视觉便可把握世界，这就是远距离的观看方式。李格尔找到了罗马晚期艺术与现代艺术的相似与相异的特点：这两个时期的艺术都是建立在远距离观看的、视觉性的知觉方式基础上，都欣赏瞬间的光色效果，区别就在于

1 李格尔：《罗马晚期的工艺美术》，陈平译，北京大学出版社 2010 年版，第6—7页。

空间中各要素的关系：现代艺术要将空间中的形状相互联系起来，人物与环境之间要有过渡；而罗马晚期艺术则是将人物与人物、人物与基底（背景）隔离开来，所以给人造成了生硬的印象。李格尔指出，如果不囿于成见，以当时当地人们的知觉方式与审美标准去观看罗马晚期的艺术作品，就会获得截然不同的印象："在比例丧失之处，我们却发现了另一种形式的美。它表现于严谨的对称性构图，我们可称之为结晶式构图，因为它本身就是无生命原始材料的最初与永恒的主要形式，也因为它相对来说最接近于抽象之美（物质的个体性）。"[1]

其实，作为一位大学的美术史教授，李格尔本人也是一位传统学者，对古典价值深信不疑，这一点可在他的前一部著作《风格问题》（1893）对古典纹样的由衷赞美中窥见。他在这里并不反古典，而是强调任何一个时期的艺术都是人与周围环境关系的反映，因为"人要将这世界表现为最符合于他的内驱力的样子"[2]，所以不能用统一的古典标准来衡量。但或许令他本

1 李格尔：《罗马晚期的工艺美术》，陈平译，北京大学出版社2010年版，第55页。
2 李格尔：《罗马晚期的工艺美术》，陈平译，北京大学出版社2010年版，第266页。

人始料未及的是，基于作品的纯视觉研究竟然颠覆了传统的价值观。

由于其强烈的论战性与当下性，李格尔的书获得了表现主义批评家的一片喝彩。奥地利艺术批评家赫尔曼·巴尔（Hermann Bahr）对李格尔推崇备至，他说李格尔的书是"继歌德的色彩学以来最令我激动的"；并提出，李格尔以"艺术意志"的观念将艺术史从森佩尔机械式的解释中解救出来，"使艺术科学成为了一种精神科学"。[1] 同样，李格尔的"艺术意志"概念，也在表现主义批评家沃林格的著作《抽象与移情》（1907）和《哥特形式论》（1912）中响起了回声。

青年时代的本雅明就生活在这样一种精神氛围之中，他立志要成为德国文学唯一真正的批评家。他从"艺术意志"概念中看出了李格尔的批判精神，并将他引为知音。世界变化的速度正在加快，没有什么是一成不变的，批评家要将一切置于批判的眼光之下进行重新审视。

[1] Hermann Bahr, *Expressionismus*, Munich, 1918. 转引自赫尔曼·巴尔《表现主义》，徐菲译，生活·读书·新知三联书店 1989 年版，第 56—61 页。

二

　　我们可以把本雅明1925年完成的申请大学教职的论文
《德意志悲苦剧的起源》（以下简称《悲苦剧》）看作他将李格
尔理论运用于文学史研究的尝试。这篇才华横溢的论文，由于
教授们"完全看不懂"而未被接纳，从而断送了本雅明的大学
"学者"之路，使他成了一名自由撰稿人。

　　西方悲剧，无论在理论上还是实践上都拥有深厚的古典传
统，而本雅明研究的悲苦剧（Trauerspiel）则是德国巴洛克
时代的一种寓言剧，一直被正统文学史家视为一种无聊的、无
价值的戏剧形式，代表着传统悲剧的衰落。本雅明将注意力从
经典作品，如歌德、荷尔德林的戏剧，转向这种寓言的或破败
的悲剧作品，这一转变发生在阅读李格尔之后。在美术史写作
领域中，从艺术英雄的颂歌式写作，转向长期被忽略、被边缘
化的艺术时期或艺术作品细节的研究，正是19、20世纪之交
发生的重大转向。李格尔专注于罗马晚期艺术与荷兰团体肖像
画；瓦尔堡对文艺复兴绘画中的古典母题着了迷；美术鉴赏家
莫雷利则将目光投向了画面上不起眼的细节之处——正是画家
不经意的寥寥数笔透露出了真迹的信息。本雅明受到启发，将

目光锁定于被边缘化的这种巴洛克戏剧形式上，从认识论的高度，对古典悲剧与德意志悲苦剧的本质进行了界定。德国悲苦剧产生于反宗教改革与三十年战争期间（16—17世纪），在表现内容上与古典悲剧大为不同。它取材于历史而非神话传说，其主角是暴君而非神话英雄，所以不能以古典悲剧的英雄主义与道德主义的标准来衡量。本雅明要开创一种讨论艺术作品与艺术形式的全新方法，通过对具体作品的形式分析，洞悉艺术作品的哲学内涵和存在意义。他在文中明确提出了"哲学式批评"的概念：

　　如果对结构中细节的生命没有一种直觉的把握，所有对于美的热爱只不过是一场虚梦而已。结构与细节归根到底总是承载着历史。哲学式批评的目标就是要表明艺术形式有如下功能：将构成每件重要艺术作品之基础的历史内容转化为哲学真理。材料内容转化为真理内容使得效果降低了，从而早先迷人的吸引力随年代流逝而减弱，融入了再生的基础，在这再生中，所有短暂的美完全被剥去，这

作品作为一座废墟而矗立着。[1]

　　"哲学式批评"的概念与他之前在《论歌德的〈亲和力〉》一文中提出的批评主张是一致的，即在"评论"与"批评"间做出区分："批评（critique）探求一件艺术作品的真理内容，而评论（commentary）则探求它的题材内容。"[2]也就是说，批评的主旨不是对艺术作品的实际内容进行梳理与归纳，而是要把被人长久忽略并遭到误解的艺术形式呈现出来，揭示出其哲学内涵与意义。所以，本雅明放弃了大学教授治文学史惯用的语文学方法，首先将悲苦剧定义为艺术哲学中的一个"理念"，而认为"这理念是单子——简而言之，这就意味着：每个理念都包含了世界的图像"[3]。只有深入作品内部，具体分析这种戏剧的形式结构与细节构成，才能揭示出悲苦剧这一"理

1　Walter Benjamin, *The Origin of German Tragic Drama*, trans. John Osborne, London & New York: Verso, 2003, p. 182.

2　Walter Benjamin, "Goethe's Elective Affinities", in Marcus Bullock and Michael W. Jennings（eds.）, *Walter Benjamin*: *Selected Writings*, Volume 1: 1913–1926, Cambridge, Massachusetts & London: The Belknap Press of Harvard University Press, 1996, p. 297.

3　Walter Benjamin, *The Origin of German Tragic Drama*, trans. John Osborne, London & New York: Verso, 2003, p. 48.

念"的奥秘，把握其之前与之后的历史。

本雅明敏锐地抓住了悲苦剧的形式本质就在于寓言，换句话说，寓言成了巴洛克的形式法则与思维方式。在他眼中，这种巴洛克时代特有的、带有废墟与碎片特征的戏剧形式，无论是人物，还是诸如台词、道具、场景等戏剧形式设计，都充满了寓意性，而这一切并非出于编剧者的主观喜好，而是后宗教改革时代"艺术意志"的表现：

> 因为与表现主义一样，巴洛克与其说是一个拥有真正艺术成就的时期，不如说是一个拥有不懈之艺术意志的时期。一切所谓的衰落时期都是这样。艺术中最高的实在便是孤立的、自足的作品。但有些时代，精雕细刻的作品只有亦步亦趋的追随者才做得出来。这些时代是艺术"衰落"的时期，是艺术"意志"的时期。因此，正是李格尔设计出这一术语，专门指罗马帝国最后时期的艺术。就形式而言，是意志可以达到的，而一件制作精良的单件作品则是意志所不能达到的。巴洛克在德意志古典文化崩溃之后拥有了现实意义，其原因就在于这意志。除此之外还应加上对强有力的语言风格的追求，这种风格使它足以表现

暴烈的世界事件。[1]

　　本雅明寻绎着德国悲苦剧中风格细节的有特色的表现，试图揭示艺术形式背后宗教的、政治的和精神的种种面向。另外，当下性也成为本雅明历史研究的出发点。他指出，当代人之所以能够理解历史上的悲苦剧，正是因为在语言的运用上，巴洛克时代与当下的表现主义时代是相通的。充满激情的、夸张的语言便是这两个时代共同的特色。正是两个时代所共有的东西，成为本雅明艺术作品观念的核心所在。也就是说，具有特色的作品并不一定具备"美"的表象，艺术中所体现的最高现实性就是独立自足的作品本身。

　　就在《悲苦剧》于 1928 年公开发表后不久，本雅明在一篇简历中谈到了此书的主旨：他要通过对于艺术作品的分析，破除 19 世纪学科之间的樊篱，以求开创一种整体性的学术研究进程。而这种对艺术作品的分析，就是要"将艺术作品视为它那个时代宗教、形而上学、政治与经济倾向的一种整体性表

1 　Walter Benjamin, *The Origin of German Tragic Drama*, trans. John Osborne, London & New York: Verso, 2003, p. 55.

达，不受任何地域概念的限制"；他接着宣称，在《悲苦剧》一文中他已经"大规模地实践了这一任务，这是与李格尔的方法论观念，尤其是他的艺术意志的理论相关联的"。[1]这就很清楚了，李格尔的著作在本雅明的心目中成了跨学科文化征候学的一个范例。

三

本雅明的批评范式与李格尔方法论的密切关系，还鲜明地体现在他于20世纪30年代初撰写的一篇书评中，此文即《严谨的艺术科学：关于〈艺术科学研究〉第一卷》。[2]《艺术科

1 Walter Benjamin, "Curriculum Vitae（Ⅲ）", in Michael W. Jennings, Howard Eiland and Gary Smith（eds.）, *Walter Benjamin: Selected Writings*, Volume 2, Part 1: 1927-1930, Cambridge, Massachusetts & London: The Belknap Press of Harvard University Press, 2005, pp. 77-79. 此简历的中译本参见本雅明《德意志悲苦剧的起源》，李双志、苏伟译，北京师范大学出版社2013年版，第325—328页。

2 Walter Benjamin, "Rigorous Study of Art: On the First Volume of the Kunstwissenschaftliche Forschungen", trans. Thomas Y. Levin, *October*, Vol. 47, Winter, 1988, pp. 84-90. 此文中译本参见本雅明《严谨的艺术科学：关于〈艺术科学研究〉第一卷》，载施洛塞尔等著，陈平编选《维也纳美术史派》，张平等译，北京大学出版社2013年版，第264—271页。

学研究》是维也纳大学一批年轻学者编辑出版的一本年刊，他们自称是李格尔理论的传人，史称"新维也纳学派"。年刊第一辑出版于1931年，其中收录了林费特（Carl Linfert）撰写的一篇论建筑素描的文章，此文表明了本雅明《悲苦剧》的影响。林费特是本雅明的好朋友，年刊出版后即赠送了一本给他，本雅明立即回了信（1931年7月18日），还为此撰写了一篇书评，投给了《法兰克福报》，但未发表。林费特也是该报的撰稿人，他后来弄清楚了文章未发表的原因：编辑不理解本雅明对沃尔夫林形式主义的批评，对他关于李格尔工作的介绍感到困惑，也不能理解他为何要去研究那些琐碎的内容，强调边缘现象。本雅明根据林费特探得的消息修改了书评，勉强删去了某些冒犯性的段落。1933年6月30日，此文终于以他的笔名霍尔兹（Detlef Holz）发表在该报的文学副刊上。[1]

在文章的开头，本雅明注意到新维也纳学派转向了"单件作品的研究"，认为沃尔夫林虽然在《古典艺术》（1898）一书中提出"要回到更为具体的艺术问题上"，但并不成

1 Cf. Thomas Y. Levin, "Walter Benjamin and the Theory of Art History", *October*, Vol. 47, Winter, 1988.

功，因为"他自己的修养也是在19世纪末期的这种状况中形成的"[1]。本雅明在文中列举了该年刊上发表的安德烈亚德斯（G. A. Andreades）、派希特（Otto Pächt）、林费特的三篇专题研究，并表示了赞赏，因为这些美术史家尊重那些被人忽略的"琐屑之物"与"边缘作品"。他还谈到，格林（Hubert Grimme）几年前发表的关于《西斯廷圣母》的文章从一幅作品中最不显眼的地方进行调查研究。接下来，本雅明将这一特色追溯到李格尔：

因而，由于这类研究（关注于物质性），故这种新型美术学者的先驱并非是沃尔夫林，而是李格尔。帕赫特（即派希特）对帕赫的研究"是对那种漂亮的描述形式的一种新尝试，而李格尔熟练把握住从个别作品向其文化和智性功能的转变，则为这种描述形式提供了范例，这尤其可以在他的著作《荷兰团体肖像画》中看到"。还可以参考李格尔的《罗马晚期的工艺美术》，这主要是因为这本

1　本雅明：《严谨的艺术科学：关于〈艺术科学研究〉第一卷》，载施洛塞尔等著，陈平编选《维也纳美术史学派》，张平等译，北京大学出版社2013年版，第265页。

著作具有典范性地表明了这样一种事实：严肃的同时也是有勇气的研究，是不会不去关注其时代的重要问题的。今天阅读李格尔主要著作的人，会想起此书与本文开篇所引沃尔夫林的段落几乎是同时写的，也将会怀旧地认识到，那种早已隐秘地活跃在《罗马晚期的工艺美术》中的力量，将会在十年后的表现主义中浮现出来。[1]

本雅明在这里赞扬李格尔将对个别作品的研究引向了更广阔的社会，引向了作品的文化与智性功能，预示了他本人后来在《机械复制时代的艺术作品》一文中对视觉媒介的社会文化批评。在书评的后半段，本雅明以林费特关于建筑素描的研究为例，阐明了边缘作品研究的意义。我们知道，建筑素描作为独立的绘画品种，与建筑师的建筑绘图无关，也不是画家笔下供人观赏的建筑风景画。它的功能并非单纯供人"观看"，而是为观者提供感受建筑空间效果的机会，其传统可以追溯到

1　本雅明：《严谨的艺术科学：关于〈艺术科学研究〉第一卷》，载施洛塞尔等著，陈平编选《维也纳美术史学派》，张平等译，北京大学出版社 2013 年版，第 268 页。莱文的英译本包括了第一稿的全部文字，将当时正式发表时删除的段落用尖括号括起来置于正文中，而将增加的文字置于注释之中。此处引文删去了尖括号。

文艺复兴时期建筑师与艺术家绘制的各种"理想城"。在巴洛克时期和新古典主义时期，意大利和法国出现了大量的建筑素描，这些作品大多由建筑师或装饰家描绘，其夸张的构图与丰富的空间想象力，极富感官吸引力，在欧洲风靡一时。本雅明注意到，对于美术史研究者来说，这是一个全新的和未被触及的图像世界。更为重要的是，林费特并未停留在一般的背景综述与归纳分类上，而是发掘出了这些处于边缘地带的作品背后的时代意义，即艺术表现形式与社会智性取向之间的关联：

　　然而，在林费特的分析中，形式问题和历史情境紧密结合着。他的研究所涉及的"时代，是一个建筑素描开始失去其主要的和决定性表现特征的时代"。但这种"衰退过程"在这里多么一目了然啊！建筑景观是如何地开放，包括了它们的核心象征、舞台设计以及纪念碑！这每一种形式都依次指向以十分具体的形式呈现在研究者林费特眼前的那些未被认知的方面：如我们从《魔笛》中得知的文艺复兴时期的象征符号、皮拉内西关于废墟的奇思异想，光明会（Illuminati）的庙堂等。此时以下这一点就很明显了，这位新型研究者的特点并非体现于"包罗万象的

整体"综合性的情境"（这已很普通），而是体现于在边缘领域内挥洒自如的研究能力。这本年刊所收录的这些作者，是这种新型研究者中最严谨的代表，是这一研究领域的希望。[1]

时过境迁，这些建筑素描湮没无闻了，它们对于现代观者而言已经十分陌生，专业艺术史研究者也不一定都能了解。像林费特在文中提到的洛可可设计师梅索尼耶（Juste-Aurèle Meissonnier）、巴洛克晚期建筑师尤瓦拉（Filippo Juvara）等人，则更不为研究者所注意了。有学者指出，本雅明所说的《魔笛》的象征符号，可能是指建筑师欣克尔（Karl Friedrich Schinkel）1816年为该剧设计的舞台布景，他本人甚至可能还看过配有欣克尔式舞台布景的《魔笛》演出，因为这些布景在柏林国家剧院一直使用到1937年。[2] 此外，本雅明文中提到的18世纪意大利建筑师皮拉内西（Piranesi）的古罗马废墟

1　本雅明：《严谨的艺术科学：关于〈艺术科学研究〉第一卷》，载施洛塞尔等著，陈平编选《维也纳美术史学派》，张平等译，北京大学出版社2013年版，第271页。

2　参见本雅明《严谨的艺术科学：关于〈艺术科学研究〉第一卷》，载施洛塞尔等著，陈平编选《维也纳美术史学派》，张平等译，北京大学出版社2013年版，第271页（注22）。

图、法国建筑师布莱（Etienne-Louis Boullée）的大都会图书馆以及牛顿衣冠冢等建筑素描，都是距文艺复兴一百多年人们淡忘了经典之后的新古典主义作品。这些作品，凝聚了丰富的古典文化记忆，同时也混合了创作者的浪漫想象，以精致的手法和夸张的形式语言，创造了极富魅力的意象。但是到了19世纪，随着自然主义技术的进步（摄影术的发明），这种意象甚至这种绘画类型无可挽回地衰落了。富于诗意与文化记忆的建筑素描，已被建筑事务所的现代制图法取代。正是新维也纳学派的美术史家的工作引起了本雅明的共鸣，难怪当本雅明读了林费特送给他的这本年刊后，他立即回信说，他们所做的工作与自己存在着许多相似之处。从本雅明在以上引文中对于建筑素描处于"衰落"境地的感慨中，我们似乎隐约听到了"灵韵"的弦外之音。

四

"灵韵"（aura）是本雅明批评的核心概念，既用于文学批评也用于视觉文化批评。它含混、神秘的性质，引发了大量讨论，而国内学者尤其纠结于为它挑选一个适当的译

名。比如对它做语源学探究，指出它在希腊语和拉丁语中意为"呼吸""空气的吹拂"；或者提出可将它追溯到古代医学理论，意指癫痫或歇斯底里发作前的一种焦虑不安的症状。此外，这个术语还被附加了不少风马牛不相及的背景，如肖勒姆（Gershom Scholem）的犹太神秘主义、活力论、神智论；甚至还有人将它与中国艺术的"气韵"概念联系起来。笔者认为，语源学追溯是必要的，但这个术语历经千百年，到本雅明笔下已经成了一个哲学与美学范畴，恐怕就不可能再还原到其古代的含义。本文仍沿用学界常用，也相对合理的译名"灵韵"。

我们不妨将"灵韵"理解为一个与知觉心理学相关联的概念，它明显指向通过视觉观看所引发的一种具有"统觉"特征的心理体验与联想。本雅明将它与知觉方式的历史变迁联系起来，或许正是在这一点上可以见出与李格尔知觉理论的某种关联。就像"艺术意志"的含义在李格尔的前后著述中有着微妙的变化一样，在本雅明的写作中，"灵韵"一词在不同的时期和不同的语境下，其含义也有着微妙的差别。本雅明最早是在一份大麻实验报告（1930年3月）中提到了"灵韵"："我关于这个主题（灵韵的性质）所讲的一切，都是针对通神论者的论战。我发现，他们缺乏经验与无知，令人厌恶……首先，真

正的灵韵出现在所有事物中，而非像人们想象的那样只出现在某些种类的事物中。"[1]可以说，这一概念是流行于通神论者、术士或神秘学者话语中的一个术语，本雅明利用了它，但要将它与通神论的神秘概念撇清干系，以便在机械复制时代重构往昔失去的经验。正如芝加哥大学教授汉森（Miriam Bratu Hansen）所指出的："本雅明很清楚，在这场智性与政治的赌局中，将灵韵的意义限制在美学传统的专有领域中，从而作为一个衰落现象将它历史化，是将此术语引入马克思主义争论的唯一办法。而这场智性的与政治的赌局，会使它作为一个哲学范畴而合法化。"[2]

　　本雅明在不同的语境下对"灵韵"所下的定义，反映了他心目中这一概念的不同面向，以及与李格尔理论若隐若现的联系。第一种定义出现于《摄影小史》（1931）中：

　　　　灵韵究竟是什么？一种奇妙的时空编织：一段距离的

1　Miriam Bratu Hansen, "Benjamin's Aura", *Critical Inquiry*, Vol. 34, No. 2, Winter 2008, p. 336.

2　Miriam Bratu Hansen, "Benjamin's Aura", *Critical Inquiry*, Vol. 34, No. 2, Winter 2008, pp. 337-338.

独一无二的表象，无论离得有多近。夏日中午休息时分，目光追寻着地平线上的群山，或一截在观者身上投下阴影的树枝，直到此刻此时，化作它们表象的一部分——这就意味着吹拂出那群山、那树枝的灵韵。[1]

如何理解这时间与空间的编织？远处的群山与近处的树枝构成了空间的维度，而"此刻此时"则平添了时间的维度。时空交织在一起，在观者内心形成了一种无意识的"统觉"，一种"独一无二的表象"，让人产生在时空上都遥不可及的感觉，哪怕它们就近在当下，近在眼前。而这"表象"（appearance）便是"灵韵"。在后来的《机械复制时代的艺术作品》一文中，本雅明举出自然对象的灵韵来说明历史对象的灵韵，对这"时空编织"给出了进一步解释。在此文第三节中，上面那段文字几乎一字不差地再现了：

上文所提出的关于历史对象的灵韵概念，可以用关涉

1 Walter Benjamin, "Little History of Photography", in Walter Benjamin, *Selected Writings*, Volume 2, Part 2: 1931–1934, Cambridge, Massachusetts & London: The Belknap Press of Harvard University Press, 2005, pp. 518–519.

自然对象的灵韵加以有效的说明。我们将自然现象的灵韵定义为一段距离的独特现象，不管这距离有多么近。夏日午后，如果你在休息时眺望着地平线上的山脉，或注视着在你身上投下阴影的树枝，你便能体验到那群山或那树枝的灵韵。[1]

正如我们在博物馆中的体验，隔着玻璃凝视一件古物，我们会感觉这件作品蒙上了一层灵韵，伸手可触，但又感觉它离我们十分遥远，有如夏日午后眺望远山：时空维度奇妙地实现了转换。在这里，本雅明给我们描述了一种远距离观看的感知方式，它与往昔相联系，仿佛往昔的作品与我们之间既有的时间距离，转化成了一种空间距离，但这不是物理意义上的距离，而是心理上的距离。这就令人想起了李格尔在描述罗马晚期作品时所使用的一对术语："近距离观看"与"远距离观看"。当然，李格尔是用这对知觉概念来分析图画要素之间的形式关系，而本雅明则为知觉活动增添了历史与文化的维度，

1　Walter Benjamin, "The Work of Art in the Age of Mechanical Reproduction", in *Illuminations*, New York: Schocken Books, 2007, pp. 222–223.

揭示了距离远近在心理上的转换。

另一种定义是将"灵韵"解释为一种感知力（percepti-bility），它能够赋予对象或作品以"回看我们的能力"，这见于他后期的批评文章《论波德莱尔的几个母题》（1939）：

> "感知力"，如诺瓦利斯所说，"就是一种注意力"。他心里想到的这种感知力，除了灵韵的感知力之外，不会是其他任何东西。因此，灵韵体验的基础，就在于对无生命的或自然的对象与人之间的关系做出换位的反应，这种反应在人类各种关系中是司空见惯的。我们看着的那个人，或那个感觉到被人看着的人，反过来也看着我们。感知我们所看对象的灵韵，就意味着赋予它回看我们的能力。[1]

也就是说，当我们观看一幅经典绘画或早期摄影作品时，由于我们了解这作品背后发生的事件以及后续的影响，于是便与作品中所表现的对象处于一种位置互换的关系中：我们观

1　Walter Benjamin, "On Some Motifs in Baudelaire", in *Illuminations*, New York: Schocken Books, 2007, p.188.

看画中对象，这对象仿佛也在回看着我们，向我们诉说着什么。这种心理体验就构成了作品的"灵韵"。观者通过观看走进画面，同时画中人物也走进观者的情感世界。在《摄影小史》中，本雅明举了一个例子，摄影师朵田戴（Max Dauthendey）与他的未婚妻在结婚前拍了张照片，后来妻子在生下第六胎之后不久便自杀了。"在照片中，可以看到她与他在一起，他好像挽着她，但她的眼神却越过了他，沉溺于一种不祥的距离之中。"[1]灵韵这一不祥的预感维度，属于一种视觉无意识。照片记录了过去某个加了密的瞬间，它向未来的观者开口说话。所以，我们可以将"灵韵"理解为一种知觉媒介，它定义了画中人物形象的凝视。反过来说，观者是否能体验到作品的灵韵，取决于是否拥有这种感知力，也就是注意力。

本雅明在阐述"灵韵"概念时，将作品与观者的心理接受联系起来，或许心中想到的正是李格尔《荷兰团体肖像画》中的经典论述，毕竟他熟悉这本书。正是在此书中，李格尔首次

1 Walter Benjamin, "Little History of Photography", in Walter Benjamin, *Selected Writings*, Volume 2, Part 2: 1931–1934, Cambridge, Massachusetts & London: The Belknap Press of Harvard University Press, 2005, p. 510.

将"注意"以及"凝视"的概念引入美术史研究，从而建立了一种基于"观者"的美术史："美学（是）部分对整体的关系，是各部分之间的关系，（它）并不考虑对观者的关系。对观者的关系构成了艺术史。其总体原则构成了历史美学。"[1] 李格尔从绘画构图的角度，将荷兰团体肖像画与意大利宗教绘画进行了对比：意大利绘画展示出一种主从关系，往往以主要人物作为统一构图的元素；而在荷兰团体肖像画中，人物均处于平等地位，其"注意"的心理状态起到了统一画面的作用，而画中人物"凝视"的目光则是建立起作品与外部（观者）联系的主要手段。当观者观看画面时，画中的人物仿佛在与观者互动，进行着情感上的交流。在传统的理性主义知觉方式中，主体与客体是泾渭分明的，而到现代，知觉方式发生了变化，主客体处于平等交流的关系之中。[2]

"灵韵"的第三种定义指对象的一种本真性、独有性和不可复制性，它有如一种难以表述的、非同寻常的物质，如轻纱

1　Margaret Olin, "Forms of Respect: Alois Riegl's Concept of Attentiveness", *The Art Bulletin*, Vol. 71, No. 2, Jun., 1989, p. 286.

2　关于李格尔《荷兰团体肖像画》的观者理论，参见拙著《李格尔与艺术科学》第五章"艺术与观者"，中国美术学院出版社2002年版，第151—186页。

薄雾般笼罩在对象上，将它封存起来。本雅明在《论波德莱尔的几个母题》一文的第十一节开始时指出：

> 如果我们用灵韵来指在非意愿记忆中自如地簇拥于某一知觉对象周围的那些联想的话，那么就一件实用器物来说，与灵韵相似的东西，便是对熟练的手所遗留下的痕迹的体验。建立在应用照相机以及一系列类似机械装置基础之上的技术，扩展了意愿记忆的范围，通过这些装置，技术使意愿记忆能够将任何时间发生的事件以声音与视像的形式永久记录下来。因此，技术便代表了手工实践处于衰落状态之社会的种种重要成就。[1]

"非意愿记忆"（mémoire involontaire）与"意愿记忆"（mémoire volontaire）是普鲁斯特《追忆似水年华》研究中的一对术语：前者不是一种有目的的回忆，而是一种更接近遗忘的状态，一些微不足道的细节或物品会使往昔的场景浮现于

1　Walter Benjamin, "On Some Motifs in Baudelaire", in *Illuminations*, New York: Schocken Books, 2007, p. 186.

观者眼前；而后者则正相反，是一种有意识的回忆，现代技术手段使之变得既方便又快捷。所以，我们可以将前者理解为"非理性记忆"，将后者理解为"理性记忆"。本雅明在他1929年撰写的《普鲁斯特的形象》一文中精辟地评说了这部小说的写作特色："普鲁斯特并非按照生活的本来样子去描绘生活，而是把它作为经历过它的人的回忆描绘出来……对于回忆着的作者来说，重要的不是他所经历过的事情，而是如何把回忆编织出来……"[1]这便回到了本文前面引文所述的"奇妙的时空编织"。本雅明将"非意愿记忆"与"灵韵"的概念联系了起来：服饰或家具等物品笼罩着灵韵，与使用它们的人之间形成了一种转喻关系。谢林的外套上所笼罩着的灵韵，源于这外套与穿着者的体格与相貌长期存在的物质关系，并非来自其独一无二的精巧手工。所以，灵韵具有回溯往昔的索引维度，它更多的是指过去的幽灵投射到现在。

那么，本雅明以"灵韵"这一概念想要说明什么？作为一种心理经验、一种联想、一种感知力，之所以变得可视，其前

1　Walter Benjamin, "The Image of Proust", in *Illuminations*, New York: Schocken Books, 2007, p. 202.

提是什么？他的答案是，正是基于摄影术的复制技术，成就了灵韵的感知，也导致了"灵韵的衰退"（decay of the aura）。

五

本雅明所谓"灵韵的衰退"的著名论断，基于知觉方式及其表现媒介的历史分析。一个时代有它自己的知觉方式，而艺术所采用的媒介及特定的表现形式，正是这种感知方式的具体体现，正如悲剧之于古希腊、史诗之于原始民族、镶板画之于中世纪。往昔的作品，其本真性、权威性与不可复制性，就像光环一样笼罩其上，令人产生怀旧的、神圣的、遥不可及的感觉，这便是"灵韵"的真正含义。这种心理感知的条件，是观者处于"凝神观照""注意"的接受状态。而机械复制时代的知觉方式，则涉及事物普遍的平等感，这种感觉需要的是瞬时性与复制性，它分散了观者对客体的注意力。在这种新的知觉方式下，作品的神秘"灵韵"便蒸发了。在《机械复制时代的艺术作品》第三节开篇，本雅明又回到了李格尔：

在漫长的历史时期中，人的知觉方式随着人类整个存

在方式的变化而变化。人的知觉的构成方式,其得以实现的媒介,不仅是由自然条件决定的,而且取决于历史的情境。公元5世纪,随着大规模的人口迁移,见证了罗马晚期工艺美术与《维也纳创世记》抄本的诞生,不仅发展出了一种有别于古代的艺术,而且也出现了一种新的知觉方式。维也纳学派的学者李格尔和维克霍夫,抵抗着埋没这些晚期艺术形式的古典传统的重压,最先从这些艺术形式中得出了关于那一时期知觉结构的结论。然而,尽管这些学者目光深远,但仍局限于表明构成罗马晚期知觉特征的重要的形式印记。他们没有试图——或许没有想到——展现这些知觉方式变化所体现的社会变迁。现在的条件,对于做出类似的洞察来说更为有利了。如果能从灵韵的衰退这方面来理解当代知觉媒介的变化,便有可能表明其变化的社会原因。[1]

1　Walter Benjamin, "The Work of Art in the Age of Mechanical Reproduction", in *Illuminations*, New York: Schocken Books, 2007, p. 222. 本雅明的这篇名文在国内有众多译本,笔者注意到几乎所有译本都将此段引文中的"Vienna Genesis"错译成"维也纳的起源""维也纳风格"等,其实这里指的是藏于维也纳的一部早期基督教抄本《维也纳创世记》。关于这部抄本的背景,参见维克霍夫《罗马艺术:它的基本原理及其在早期基督教绘画中的运用》中译本(陈平译,北京大学出版社2010年版)的"译者前言"。

沿着李格尔的基本思路，本雅明将电影媒介视为一种新的知觉方式的代表，现代艺术意志的体现。不过，在李格尔止步的地方，他继续向前推进，要通过"灵韵的衰退"来考察社会基础、表现媒介的变迁。

这种新的知觉方式从何而来？本雅明认为它有一个社会基础，即大众。大众是现代性的主要特征，从工业化中，从工作与闲暇中，从生产与消费中产生出来，具有了社会意义，带来了新的知觉方式。本雅明指出，其实这种知觉方式的出现要先于电影甚至摄影的发明："诸如 19 世纪出现的大量观众同时注视着绘画作品的现象，是绘画危机的一个早期征候，这一危机，绝不是单单由摄影术引起的，而是艺术作品相对独立地对大众产生的吸引力所引起的。"[1] 也就是说，摄影以及后来的电影并非引起新的知觉方式的原因，而是大量观众同时观看的结果，而这些新媒介顺应时代出现，打开了新的视觉与启示的可能性，成了新的知觉方式的恰当表现形式。它们的发明势在必行，因为原有的媒介已不能满足大众的需求。在这里我们可以

1　Walter Benjamin, "The Work of Art in the Age of Mechanical Reproduction", in *Illuminations*, New York: Schocken Books, 2007, p. 234.

看出，李格尔提出"艺术意志"与一个社会的世界观之间的密切联系，也提出了观者的接受问题，而本雅明则进一步考虑到了作为社会组织的接受方式问题。

本雅明对于接受的关注，引导他提出了两极的发展概念：崇拜价值—展览价值。他在文中指出："对艺术作品的接受与评价有不同的面向，主要有两种极端的类型：一种着重于作品的崇拜价值，另一种则强调作品的展览价值。"[1]崇拜价值基于宗教仪式，因为艺术生产源于仪式用具（偶像）的制作；后来宗教衰落了，崇拜价值又以对美的世俗崇拜的形式出现。而展览价值则基于另一种使用价值，随着艺术作品的大量复制，"一旦本真性的标准不再适用于艺术生产，艺术的整个功能就被翻转过来。它不再基于仪式，而是建立在另一种实践的基础上——政治"[2]。也就是说，艺术作品具有了政治价值，成为政治的工具。"崇拜—展览"这一发展轴似乎扮演了李格尔"触觉—视觉"轴的角色：艺术在这条轴线上的位置，是由某一历

1　Walter Benjamin, "The Work of Art in the Age of Mechanical Reproduction", in *Illuminations*, New York: Schocken Books, 2007, p. 224.

2　Walter Benjamin, "The Work of Art in the Age of Mechanical Reproduction", in *Illuminations*, New York: Schocken Books, 2007, p. 224.

史时刻的人性的存在方式所决定的。

不过，与早期的《悲苦剧》相比，《机械复制时代的艺术作品》不再是一部学术性的历史论著，它并未论及艺术内部的历史发展，而是一篇旨在揭示现代视觉文化本质与特征的批评檄文。毕竟，与李格尔不同，本雅明的历史观是非线性的，是反进步论的。他写作此文的目的并非对艺术风格进行历史的追溯，而是将历史作为一个参考系，让往昔的经验为理解当下的文化情境服务。所以，"当下"是他研究往昔的动机所在。在他眼中，往昔只能作为一个图像，它稍纵即逝，又被瞬间抓住，以片断与废墟的形式呈现出来。他的工作就是要将这些图像连缀与装配起来，激发人们对当下的思考。而李格尔则是一位乐观的实证主义者，将自己的研究聚焦于被认为衰落的罗马晚期艺术，从作品的形式特征入手，论证其风格发展的内在逻辑，但其着眼点仍然是整个美术史的前后一致性。因为在李格尔的线性史观中，各个时代的艺术意志，只是构成整个美术史的一个个不可或缺的环节而已。由此看来，与其说本雅明是对李格尔理论被动地接受，毋宁说是一种主动挪用。不过，我们必须看到，李格尔之被挪用，说明他的艺术意志理论本身也具有强烈的批判色彩。

本雅明是在无可奈何地为灵韵唱挽歌吗？是，又不是。他处于那个动荡与危险的年代，敏锐地从人们忽略的"边缘现象"，从人们不经意的身边物品，从现代城市的角落，寻觅知觉方式变化背后的社会存在方式的变化，并将这种变化的源头追溯到 19 世纪，甚至追溯到摄影术发明之前。他让我们接受这一变化，理解与思考这一变化，在创造适应新时代大众艺术媒介的同时，也警惕它被政治滥用。

<div align="right">（原刊《文艺研究》2018 年第 11 期）</div>

观念史与建筑理论的历史写作

——以马尔格雷夫《现代建筑理论的历史：1673—1968》为例

无论是对艺术史学科还是对建筑史学科而言，国内当下的西方现代建筑史及理论的研究与教学都十分薄弱，这主要反映在教材老化和专业写作质量不高方面。在这方面，美国著名建筑史家马尔格雷夫的《现代建筑理论的历史：1673—1968》（*Modern Architectural Theory: A Historical Survey, 1673-1968*）值得我们关注。笔者认为，此书作为一部理想的参考书，可以更新我们的专业知识，更重要的是，它可为我们的专业写

作思路带来一些启发。这是一部大书，首版于2005年，不断重印，后于2009年出了平装本，以铜版纸大开本印刷，仅正文就有四百多页。面对这部"砖头书"，读者可能会望而却步，以为这又是一部资料详赡但不堪卒读的资料书。但其实它具有较强的可读性，其视野之广阔，史观之独到，史料之宏富，在同类书中实属罕见。

之所以得出这一印象，或许是因为此书体现了观念史的某些典型特色。我们可以将它与之前德国出版的一部同类大书作比较，即克鲁夫特的《建筑理论史：从维特鲁威到现在》（德文版出版时间为1985年，英译本为1994年，中译本为2005年）。这两本大书的写作模式不同：克鲁夫特的著作是建筑理论文献编纂的第一次尝试，采取了线性的通览式结构，从维特鲁威一直写到20世纪；马尔格雷夫的历史叙事集中于三百多年来的现代时期，在结构上是复调式的，历史叙述层次丰富而细腻。笔者认为，这是两种历史编撰方法，出于两位作者对"建筑理论"概念的不同理解：克鲁夫特将"建筑理论"定义为历史上幸存下来的建筑文献，正如他在"导言"中所言，他

"沉浸在对于文献资料的耙梳上"[1]，所以该书专业性很强，但牺牲了可读性；马尔格雷夫则是在"最宽泛的意义上"看待建筑理论的，他在"前言"中简单地将"建筑理论"定义为"建筑观念或建筑写作的历史"[2]。于是在他笔下，建筑理论的历史就成了一部建筑观念演变的历史，因而其书对于建筑系学生和普通读者而言，具有较强的可读性，同时又不失其专业性。[3]

一

将建筑理论的历史理解为一部观念史，意味着要将建筑观念的发展在一定时空范围内呈现出来，并对其做出说明。书名中的"现代"一词为全书设置了一个宏观的历史框架。这个词在西方是指介于中世纪和当代之间的一段历史时期，其开端为15世纪意大利文艺复兴。但作者并没有从文艺复兴写起，而

1　参见克鲁夫特《建筑理论史：从维特鲁威到现在》"导言"，王贵祥译，中国建筑工业出版社 2005 年版。

2　Harry Francis Mallgrave, *Modern Architectural Theory: A Historical Survey, 1673–1968*, Cambridge: Cambridge University Press, 2005, p. xv.

3　虽然这是两种历史编撰方法，并无高下之分，但笔者仍然认为，后者的写作方法对我们当下的学科状况而言，更值得借鉴。

是以 1673 年作为起点。这个时间点选得很妙，它具有标志性，因为就在这一年，佩罗（Claude Perrault）这位法国科学家、维特鲁威的译者，与最早的一批"现代人"一道，向盲从古典前辈的观念提出了挑战；也正是在这前后，"理论"与"现代"这两个概念在欧洲脱颖而出。马氏选择的终点是 1968 年，这一年，全球性的政治事件、动荡不安的社会，甚至作者所谓的"美国内战"，都向建筑理论的时代相关性提出新的挑战，建筑理论似乎又走到了十字路口。

观念史有着各种不同的来源与流派，名称也不尽相同，其共同点是对人类观念的起源、发展、演变及相互影响进行研究，都承认观念具有稳定性和延续性，其本身就构成一部生命史，具有溢出本领域、对其他思想产生影响的功能。20 世纪初，德沃夏克（Max Dvorak）在狄尔泰的"精神科学"影响下，将"作为精神史的美术史"这一概念将观念史引入了艺术史领域，此后这一方法便为艺术史家所广泛采用。[1] 虽然马氏未明确交代他的观念史方法论来源，在篇章结构上也没有像

1　Cf. W. Eugene Kleinbauer, "Geistesgeschichte and Art History", *Art Journal*, Vol. 30, No. 2, Winter, 1970–1971, pp. 148–153.

洛夫乔伊（Arthur O. Lovejoy）那样拈出一些"单元观念"并逐个追溯历史，但不难看出，他将建筑理论本身视为各种建筑观念的表征，这些观念具有自身稳定的发展史。他在"前言"中指出："将建筑理论看作一种相对封闭的、数个世纪以来形成的各种观念的实体或文化或许更好一些，这些观念在永远变化着的情境中保持着显著的稳定性。从这个意义上当然可以说，建筑话语天衣无缝地延续到了 60 年代末 70 年代初，没有明显可见的思想断裂或崩溃的痕迹。"[1]

历史上每一种建筑理论都有其观念基础。建筑的"比例""性格""风格""形式""功能""装饰""结构"等观念，从不同的时代延续下来，只不过其语义被置换而已。所以"延续性"成了作者常常使用的一个关键词。这三百多年的建筑理论发展史，尤其是 20 世纪，似乎充满了理论上的革命与断裂，而马尔格雷夫不这么认为。对他而言，每一代人的理论都是从当下实际情境与问题出发对往昔传统观念的一种回应。建筑观念的延续性贯穿本书始末：佩罗向陈旧的比例观念发起挑战，

1 Harry Francis Mallgrave, *Modern Architectural Theory: A Historical Survey, 1673–1968*, Cambridge: Cambridge University Press, 2005, p. xvi.

揭开了现代建筑理论的序幕，但这并非意味着与维特鲁威以及文艺复兴建筑观念的决裂，而是一种观念革新；1968年对于随后的70年代来说依然是开放的，并没有被刻意处理成一个理论时代的终结或另一个时代的开端。

这种历史延续性观点，反映了作者乐观主义的进步观与对文化统一性的基本信念。这就使他在具体的理论叙事中能频频跨越时空，将新理论追溯到旧理论，令人信服地呈现出建筑观念的发展脉络，也使作者能够纠正一些看似是常识的误解，将中断的观念之链重新连缀起来。比如，19世纪建筑长期被人贴着"折中主义"与"历史主义"标签，也曾被现代主义建筑师批判得一无是处，但作者却在其中发现了20世纪建筑思想的曙光。比如，德国建筑师欣克尔早在19世纪30年代就对功能与装饰的关系问题做了严肃思考，曾试着去建造那种剔除一切装饰的纯功能性建筑，后来又对这种做法进行反思，检讨自己陷入了"纯激进抽象"的错误，并在设计上再一次给功能性建筑披上了历史与诗意的外衣。再如，20世纪20年代，激进的现代主义建筑师们誓与传统决裂，他们喜欢用"分水岭"的概念将20世纪建筑与此前一切时代划清界限。这一观念影响了20世纪以至今天几乎所有建筑师与建筑史家。而作为历史

学家，作者冷静地对这个概念提出了质疑，从而维护了历史的延续性："但是，就其观念基础而言，历史或理论——除非发生了一场大火灾——会以这种急转直下的方式运行吗？换种方式提问，不含历史意蕴的'风格'观念（最早是欣克尔等人在接近 19 世纪初叶时探讨的问题），是如何在 19 世纪末历史主义死灰中复燃的呢？如果我们考虑一下前三个世纪建筑思想的延续性（将我们自己限定于一条十分清晰的批评发展线索之内），答案是显而易见的，即建筑从未以此种方式发生变化。新的形式总是由观念（以及其他因素）支撑的，而 20 世纪初的现代性，若将它置入更大的历史上下文中来看，其实就是关于何为'现代'这一系列观念不断展开的另一阶段而已。符号学理论再一次支持了这种观点。符号学家并非将 20 世纪现代主义读解为形式解码或象征符号抽象化的最后阶段，他们提出，将现代主义看作是一种语义代码置换了另一种语义代码则更加准确。因此，任何这类置换都有一个理论基础。"[1]这令人想起了李格尔为维护艺术史的延续性与进步观而反对所谓的

1 Harry Francis Mallgrave, *Modern Architectural Theory: A Historical Survey, 1673–1968*, Cambridge: Cambridge University Press, 2005, p.196.

"灾变"理论，[1] 以及柏格森（Henri Bergson）、福西永（Henri Focillon）关于时间与历史的"绵延"概念。[2] 从观念延续与发展的角度来看建筑理论的发展，可以破除贴标签的简单做法，为我们理解建筑的矛盾性与复杂性提供可能性。例如，从建筑师个人的观念来说，沙利文（Louis Sullivan）在他设计生涯的早期阶段就拥护理性主义设计，提出了"形式永远追随功能"的著名格言。他是学装饰出身的纹样大师，在其设计生涯中一直没有放弃装饰，但其装饰不再是 19 世纪晚期巴黎意义上的装饰，"装饰"这一观念的语义已经被置换了。他的格言中的"形式"与"功能"的关系，也非我们通常理解的那样简单。马氏告诉我们："他的意思包括了更广泛的范围，因为他是通过格里诺的生物学比喻引入这一术语的。这位雕塑家的确有许多实例演示了大自然形式与功能之间的关系，如老鹰、马和天鹅。"[3] 所以，这种观念其实就是 19 世纪建筑师理解形式与

1 参见李格尔《罗马晚期的工艺美术》"导论"，陈平译，北京大学出版社 2010 年版，第 4 页。

2 参见陈平《中译者前言》，载福西永《形式的生命》，陈平译，北京大学出版社 2010 年版，第 9 页及脚注。

3 Harry Francis Mallgrave, *Modern Architectural Theory: A Historical Survey, 1673–1968*, Cambridge: Cambridge University Press, 2005, p. 166.

结构关系的一种延续。

另外，若以一种长时距的视点来审视现代主义与后现代主义理论的关系，观念的延续性便可看得更加清楚。在此书的最后，作者引入了"复兴或重访"（revival or revisitation）的概念："回顾 1968 年，如果说有一个观念和建筑与城市研究学院、纽约五人组、文杜里和穆尔的民粹主义、意大利理性主义密不可分，那就是复兴或重访的观念：复兴 20 年代的、现已成为偶像的各种形式的图像，复兴巴洛克手法主义和流行的本土形式，复兴理想的形式，甚至复兴洛日耶式的新古典主义。这一判断绝不带有轻蔑的意思，因为复兴总是现代建筑理论与实践不可或缺的一部分。例如，佩罗为卢浮宫东立面做的设计是要开创伪窄柱式的复兴，就如同根据意大利文艺复兴的原则来阐明法国独立宣言一样。这就是建筑理论与实践的循环性质。"[1]这暗示了 20 世纪下半叶出现的新一轮循环，即不仅回到早期现代主义阶段，还回到巴洛克与新古典主义。历史的发展经历了无数次的复兴或重访，如果我们只知欧洲有大文艺复

1 Harry Francis Mallgrave, *Modern Architectural Theory: A Historical Survey, 1673–1968*, Cambridge: Cambridge University Press, 2005, p. 414.

兴，不知此前中世纪发生了若干次小文艺复兴，就会误认为历史出现了断裂，我们又如何去理解乔托与中世纪艺术的关系、马萨乔与乔托的关系？贡布里希在谈到乔托时说："按照惯例，艺术史用乔托揭开了新的一章，意大利人相信，一个崭新的艺术时代就从出现了这个伟大的画家开始……尽管如此，仍然不无裨益的是，要记住在实际历史中没有新篇章，也没有新开端。而且，如果我们承认，乔托的方法要大大地归功于拜占庭的艺匠，他的目标与观点要大大地归功于建筑北方主教堂的伟大雕刻家，那也丝毫无损于他的伟大。"[1] 在谈到马萨乔的艺术时，贡布里希指出："我们可以看出马萨乔欣赏乔托的惊人的宏伟，然而他没有模仿乔托……马萨乔通过透视性的框架安放人物，高度强调的正是这种雕像效果，而非其他。"[2] 马萨乔的绘画革新，是面对如何将人物置于真实空间中并更令人信服这一问题所做出的回应，同理，勒·柯布西耶在面对以赖特为代表的建筑师针对他的"纸板住宅"提出的批评时，也不会无动于衷，他重新燃起了对原始性与雕塑性的兴趣。他设计的

1　贡布里希：《艺术的故事》，范景中译，广西美术出版社 2008 年版，第 201 页。
2　贡布里希：《艺术的故事》，范景中译，广西美术出版社 2008 年版，第 229 页。

朗香教堂，复兴了西方艺术史上曾根深蒂固的建筑、雕塑与绘画三位一体的观念。正如马氏所说："他首先是位画家和雕塑家，偶尔将他的天才运用于建筑实践，却取得了相当程度的成功。"[1]当然，"复兴或重访"从来就不是周而复始的简单运动，而是艺术家或建筑师面临当下问题时，在一个更高层面上对往昔观念与形式进行吸收与整合的过程。在这个意义上，历史上的复兴总是与革新形影相随。

不同时代的社会条件总是会向建筑的基本观念提出新的问题，所以建筑的观念史必然呈现为一部问题史。马尔格雷夫在书中讨论了现代框架下不同时期各国建筑师所面临的问题、展开的争论以及应对方案。比如，比例理论形成于维特鲁威的《建筑十书》，经过文艺复兴时期建筑师的补充与整理而形成了规范，而在法国17世纪后半叶出现了"比例之争"，革新派受到了理性主义思潮的影响，要将法国哥特式的传统融入其中，所以提出了比例的相对性而反对保守派的绝对性观念，佩罗的卢浮宫东立面柱廊设计便是解决方案的成功范例。关于比例问

1 Harry Francis Mallgrave, *Modern Architectural Theory: A Historical Survey, 1673-1968*, Cambridge: Cambridge University Press, 2005, p. 343.

题的讨论，经 18、19 世纪一直延续到 20 世纪，勒·柯布西耶在《论模数》一书中又给出了新阐释。诸如此类的问题与争论在书中有很多，如 18 世纪的希腊罗马之争、哥特主义与古典主义之争、古代建筑与雕塑上是否敷色之争、"我们究竟以何种风格进行建造"之争以及形式与构造关系之争等，其实都可以被理解为各种风格观念之争，所呈现的不同观点反映了社会与技术条件的变化、思想与意识形态的影响以及更深刻的政治与文化上的冲突。

到了 20 世纪，世界大战、激进主义的意识形态、经济大萧条、大众市场的兴起、"冷战"等都给建筑理论带来了新的问题，如低收入家庭的住房问题、城市与郊区的关系问题、城市中心化与去中心化问题、材料与功能和历史意蕴的结合问题、现代主义与波普艺术的关系问题，等等。讨论与论争空前激烈，而现代机构与组织的建立与紧张的活动、建筑期刊与图书的大量出版发行，则在后面推波助澜。第二次世界大战之后，在哲学思潮与科技进步的双重推动下，出现了大量的设计方法论，即是应对复杂的现代社会问题的种种解决方案。传统问题看似退居幕后，不过仔细思量，在这热闹非凡的争论背后，像形式与功能、艺术与技术、结构与历史意蕴，甚至建筑

的比例、个性与风格等传统问题，并没有完全消失，而是在新形势下延续着。在这一过程中，出现了无数次集体与个人对往昔传统的"复兴或重访"。

二

观念史追溯了各个时代对某些基本观念的反思与修正，而观念本身也具有跨越自身领域、弥漫到其他领域的奇妙功能。这便决定了该书的一个重要特色，即坚持文化史的统一性与多学科的综合性。这一点尤其涉及专业理论史写作的思路，可从以下四个方面来看。

首先，在任何专业史的写作中，时代背景的描述不可或缺，否则便写成了专业手册。但如何使背景成为专业内容的烘托与说明，而不是像通常所见的两张皮生硬地贴在一起，这就取决于作者的眼界与智慧。在马尔格雷夫的书中，特定的年代与事件不只是单纯的背景知识，还起到说明建筑观念变化的作用。例如，关于德国表现主义建筑思潮的兴起，有一个往往会被忽略的原因，也就是在第一次世界大战前后德国建筑师"被迫过着长期无所事事的空虚生活，他们回归手工艺，退缩

于'空想'乌托邦理论之中，而对怪诞图像的表现主义梦境的关注则成了他们宣泄的渠道"[1]。同样，20世纪20年代的那场现代主义建筑革命，"在很大程度上是众多建筑师被迫赋闲的结果"[2]。历史事件导致了建筑师非正常的生活状态，他们失去了建筑委托项目，无所事事，有更多机会与先锋派艺术家接触，并组织社团，探讨纯艺术问题。在书中，凡影响建筑观念发展的重大历史事件，作者都不吝篇幅进行详细介绍，比如启蒙运动、法国大革命、第二次世界大战前纳粹德国与意大利的文化政策、经济大萧条与罗斯福新政、20世纪60年代西方各国普遍的社会动荡，等等。这就使得建筑理论的转向更易于读者理解。所以，这本看似十分专业的建筑理论书，其实可以当作一部社会史来读。

其次，作者尤其注意挖掘建筑理论背后的哲学、宗教、科学的思想资源，以表明建筑理论是人类思想史与文化史的组成部分。例如，笛卡尔的理性主义认识论之于佩罗的建筑观念革

1 Harry Francis Mallgrave, *Modern Architectural Theory: A Historical Survey, 1673–1968*, Cambridge: Cambridge University Press, 2005, p. 244.

2 Harry Francis Mallgrave, *Modern Architectural Theory: A Historical Survey, 1673–1968*, Cambridge: Cambridge University Press, 2005, p. 236.

新，沙夫兹伯里的新柏拉图主义之于英国帕拉第奥主义和如画式观念，康德哲学之于欣克尔的建筑"合目的性"的哲学思考，19世纪人种学之于森佩尔的建筑四要素理论，爱默生的超验论之于美国如画论美学以及美国式农舍风格的兴起，惠特曼浪漫的民主愿景之于沙利文激情四射的建筑想象力……作者力图表明，现代建筑师的训练、成长与各时代先进的思想资源有着密不可分的关系，通过汲取思想家的观念，他们逐渐认识到自己肩负着对社会的责任，以改变人类生活条件与生活方式为己任，而理论研究则是他们工作的观念前提。除了专业建筑师们自身汲取的间接思想资源之外，为数众多的非建筑专业的作家、诗人、哲学家与批评家关于建筑的言论与著作，也构成了此书的重要内容，如沙夫兹伯里、艾迪生、伯林顿、夏多布里昂、歌德、施莱格尔、雨果、罗斯金、莫里斯、叔本华、爱默生、芒福德、海德格尔等。这些文化伟人所阐发的建筑理想，或主导着一个时代建筑的审美趣味，或反映了特定阶段人类对建筑的深刻理解，起到了专业建筑理论所不可取代的作用。在这个意义上，此书又可作为一部文化史来读。

再次，在专业建筑理论的层面上，作者将建筑师的理论思考与他们的创作实践有机结合起来，使理论与作品相互映

衬，相互发明。作者并没有将各时期最重要的理论著作一部接一部地排列起来，对其内容进行介绍与分析，而是花了不少篇幅，对重要的现代建筑师的生平及作品进行了较为详细的描述，甚至还如讲故事一般生动呈现其作品背后鲜为人知的情节。这些材料并不是为取悦读者而加入的奇闻逸事，相反，是为呈现理论观点所营造的一种情境，一种上下文。例如，一提起洛斯（Adolf Loos），人们自然会想到这位现代主义建筑的先知是那么决绝地反对装饰，以至于将装饰等同于犯罪。但如果了解到他与分离派的关系，他的里程碑式作品"洛斯楼"（Looshaus）的设计与建造过程所引起的风波，尤其是了解到他极尽嬉笑怒骂、冷嘲热讽之能事的个性与文风，就会明白他的装饰观念并非这么简单。马氏指出："洛斯并没有将装饰等同于犯罪，他允许鞋匠享受将鞋子做成传统扇贝形的乐趣，他反对的是将装饰用在日常用品上，并认为去听贝多芬交响乐的人应拒绝装饰，对这些人而言缺少装饰是一种'智性力量的标志'。也就是说，在文化发展的现行阶段，原先消耗于风格化装饰上的时间与金钱（奥尔布里希的作品从现在起十年后会在哪儿？）应投向更高品质的器物以及国家的普遍

繁荣方面。"[1]这就纠正了我们的误解。其实洛斯并非反对一切装饰，恰恰相反，他是一位善于利用昂贵石材进行装饰的大师，尤其是他的室内装饰，以色彩华丽与做工精致而著称。对于像勒·柯布西耶、密斯·凡·德·罗、格罗皮乌斯、赖特等重量级大师，马氏则按年代顺序，将他们各时期的生平事迹、建筑观念以及建筑作品，分别安排在不同的章节中叙述，充分呈现他们建筑观念的前后发展变化。虽说书中偶有过多罗列作品的情况，但总体来看，这种将建筑理论与建筑作品结合起来的写作方法，避免了纯理论史的枯燥性。所以，此书也可以作为一部饶有趣味的现代建筑史来读。

最后但并非最不重要的一点是，在该书中，艺术史与建筑史、艺术理论与建筑理论之间具有一种融会贯通的关系。在当今艺术史与建筑史以邻为壑的状态之下，这一点尤其值得国内同行借鉴。[2]在西方人的眼中，自文艺复兴以来，建筑就与绘画、雕塑一道构成三位一体的"赋形的艺术"（arte del

1 Harry Francis Mallgrave, *Modern Architectural Theory: A Historical Survey, 1673–1968*, Cambridge: Cambridge University Press, 2005, p. 218.

2 关于美术与建筑的关系，参见拙文《建筑的观念》，载李砚祖主编《艺术与科学》卷十一，清华大学出版社 2011 年版，第 146—149 页；《美术史与建筑史》，《读书》2010 年第 3 期。

disegno）[1]。这种观念一直延续到 19 世纪，体现于巴黎美术学院的教学。在工业革命与科技进步的推动下，传统美术学院中的建筑专业逐渐被新兴的理工学院建筑专业或建筑学院取代，但是美术与建筑的关系依然十分紧密，包豪斯学校的教学组织便是突出的代表。马氏在书中揭示了在 20 世纪现代性的形成过程中艺术运动与建筑之间极其密切的互动关系，比如新艺术运动与瓦格纳学派，法国现实主义绘画与德国建筑改革，风格派与包豪斯及荷兰现代建筑，表现主义艺术与珀尔齐希的建筑设计，未来主义运动与桑泰利亚的新城市狂想曲，等等。另外，自文艺复兴以来直至今日，艺术史与建筑史的写作原为一体，密不可分。我们可在书中读到温克尔曼对建筑理论的贡献，鲁莫尔的名著《意大利研究》中关于建筑问题的讨论，施纳泽在《尼德兰书简》中首次对"空间"观念的系统研究，李格尔的"艺术意志"概念对贝伦斯及现代主义观念的影

1 在文艺复兴时期的语境中，"disegno"一词具有形而上的"理念"与形而下的"素描"这两层含义，即为理念赋予形状，与今天的"design"含义不尽相同。范景中首先将该词译为"赋形"。所以，"arte del disegno"这个意大利文术语可译为"为理念赋予形状的艺术"。由于此种艺术在当时就是指建筑、雕塑与绘画这三门，在不同的上下文中，可以译为"美术"或"造型艺术"（参见陈平"译后记"，载佩夫斯纳著，范景中主编《美术学院的历史》，陈平译，商务印书馆 2016 年版）。

响，沃尔夫林的形式主义与移情理论对于德国理论的奠基作用，等等。

专业建筑史的写作从19世纪兴起，马氏对英国的霍普、惠廷顿与弗格森，德国的希尔特，意大利的赛维、贝内沃洛与塔夫里，瑞士的吉迪恩等建筑史家的著述与成就，都一一做了论述。关于吉迪恩，作者更是不吝笔墨，详细介绍了他的生平及著作、与一流现代主义大师之间的交往、在国际现代建筑协会（CIAM）中发挥的重要作用，尤其是他的名著《空间·时间·建筑：一个新传统的成长》(*Space, Time and Architecture: The Growth of a New Tradition*)。作者充分肯定了吉迪恩对现代主义建筑理论做出的贡献，也含蓄地批评了他的历史决定论，他过度夸张的、感情用事的写作方式，以及对赖特等早期现代主义者的偏见。吉迪恩在前期构建现代主义理论的过程中，囿于当时的情境，没能也不可能客观地梳理出现代主义建筑的谱系，他对勒·柯布西耶与格罗皮乌斯的评价，因个人的密切关系，也不可能做到完全客观公正。更为重要的是，作者将吉迪恩的这部著作置于建筑观念碰撞的大背景之下，介绍了赛维等人对此书的回应与批判。在后续的章节中，作者还对吉迪恩第二次世界大战后的观念转向做了描述，

使我们能够更全面、更准确地认识这位 20 世纪最活跃的现代主义批评家的思想历程。

吉迪恩本人以艺术史家沃尔夫林的弟子自居，这本身便说明了艺术史与建筑史之间的亲缘关系。可以说，西方自文艺复兴直至 20 世纪的建筑理论与批评，本身就是从艺术史与艺术批评中生发出来的。很难想象在西方存在着不关心、不了解艺术史与艺术理论的建筑史家与批评家。同样，不去触碰建筑史的艺术史家也是不存在的。从这个意义上来说，本书也可作为一部艺术史或艺术理论的书来读。

三

将三百多年的建筑观念史梳理清楚，并以批判的眼光进行评述，是对历史学家的巨大挑战。这不仅需要宽阔的视野与丰富的历史想象力，还有赖于扎实的学术研究基础。不难看出，马尔格雷夫是一位训练有素的建筑史家。笔者认为，他的学术基础体现于两个方面：一是深入的个案研究，二是扎实的文献功夫。

第一个方面，我们可以在该书论森佩尔建筑思想的有关

章节中见出。马尔格雷夫是当代建筑史界最重要的森佩尔专家，他将森佩尔的名著《论风格》（合译，2004）、《建筑四要素》（2011）译成英文出版，而且他的传记体研究著作《戈特弗里德·森佩尔，19世纪的建筑师》（1996）一书，荣获了建筑史家协会颁发的爱丽丝·戴维斯·希契科克奖（Alice Davis Hitchcock Award）。此外，他还对瓦格纳、温克尔曼、欣克尔、吉利父子、克伦策等人做过专题研究。显然，马尔格雷夫的早期学术训练集中于德语国家的建筑理论。有趣的是，马尔格雷夫还在书中关于19世纪末向20世纪过渡的部分，插入了理论性较强的一章，即第九章"补论：20世纪德国现代主义的观念基础"。有评论者认为，这一部分内容最能体现这本书的学术性，因为它阐述了德国19世纪建筑理论（包括哲学、美学以及美术史理论）对于20世纪现代主义理论发展的奠基作用，而这一点被一些经典作家如佩夫斯纳与吉迪恩长期忽略或遮蔽了。[1]当然，作者早期对德国理论的精深研究，并未使本书的学术天平向日耳曼一方倾斜，而是将每位德国建筑师的

1　Cf. John V. Maciuika, "Review", *Journal of the Society of Architectural Historians*, Vol. 65, No. 3, Sep., 2006, pp. 455–457.

理论与他们欧洲的其他同行联系起来，向我们呈现出不同政治文化语境中的平行发展态势，揭示了西方建筑理论的整体性与多义性。

第二个方面，即扎实的文献功夫，主要体现在此书大量的脚注之中。细心的读者可能会注意到，作者并没有在书后附上长长的参考文献，而是将文献信息纳入注释。这些文献信息，包括了大量的原典与二手文献，为进一步研究提供了便利。其实我们只要看一看作者长期所做的西方建筑理论文献工作，便可知他在这方面的实力。作为伊利诺斯理工学院建筑史及理论教授，马尔格雷夫被聘为盖蒂艺术史与人文研究中心的建筑史出版项目"原典与文献系列丛书"的出版委员会成员，此套丛书以现代学术标准进行编辑，附有批评性的导论与评注，旨在为艺术、建筑与美学研究者提供长期为人所忽略、遗忘或难以寻觅的经典建筑史文献的英文译本。其中，他除了文献翻译之外，还编辑了两卷本建筑理论文选，即《建筑理论文选，第1卷：从维特鲁威至1870年》（2006）以及《建筑理论文选，第2卷：从1871年至2005年》（2008）。这是有史以来第一部涵盖了从古典古代直到现当代的建筑理论文集，不仅收录了建筑师与批评家的原典，也收录了与建筑文化相关的经典作家的文

选。近年来，马尔格雷夫与古德曼合作，出版了《建筑理论导引：1968 年至今的批评史》（2011），显然就是本文所集中讨论的这本书的续编，也是第一部描述过去四十年建筑界各种思想变革的著作，涉及对现代主义盛期的建筑批评、后现代主义的兴起、后结构主义以及批判地域主义等内容。

我们看到，对文献的熟悉使作者在写作中如鱼得水，还为读者纠正了文献理解上的一些错误。最典型的例子就是勒·柯布西耶的名著 *Vers une architecture* 的译名。从 20 世纪 30 年代直到如今，我国学界无一例外地将其译为"走向新建筑"，但其实法文书名中根本没有这个"新"字。这或许是因为中国人主要根据英译本来翻译，而早在 20 世纪 20 年代末，英文版译者就将译名搞错了，译成了"Towards a New Architecture"。马尔格雷夫在注释中对这一情况做了说明，并在正文中交代勒·柯布西耶写这本书的主旨是向当时的政客与工业巨头提出一个选项，"要么建筑，要么革命"，若重视住房问题，则"革命就能够被避免"。[1] 所以，中文书名应译为

1 盖蒂基金会已于 2007 年 1 月出版了新版英译本，书名为"Towards an Architecture"。

"走向建筑"。译名问题并不单单是个语言问题，而是反映了译者能否正确地理解原作者的写作意图与书中的内容。

我国对西方现代主义建筑理论的引入，可以追溯到 20 世纪 30—40 年代。[1]但由于历史与意识形态的原因，系统介绍西方现代建筑理论的工作直到改革开放之后才逐渐展开。三十多年来，虽有一些重要的西方建筑史与建筑理论著作的中译本问世，但翻译质量参差不齐，不尽如人意；报刊上虽发表了一些关于现代理论的文章，但深入的研究论文极其少见。市面上的出版物，多是一些普及性的通俗读物，学生仍使用着二三十年基本不变的外国建筑史通用教材，其中存在着严重的知识老化问题。另外，本应属于同一学科的艺术史与建筑史，却分属于文科与工科，学科之间基本处于画地为牢、不相往来的状况。对于艺术史研究者而言，建筑史与建筑理论仍然是一个"他者"；而建筑史及理论的研究者，不熟悉也不了解艺术史与艺术理论研究的最新进展。更为严重的是，作为建筑学立身之本

1 Cf. Harry Francis Mallgrave, *Modern Architectural Theory: A Historical Survey, 1673–1968*, Cambridge: Cambridge University Press, 2005, p. 257. 另参见赖德霖《中国近代建筑史研究》（清华大学出版社 2007 年版）中《学科的外来移植》《"科学性"与"民族性"》两篇文章。

的建筑史及理论学科，在建筑院系中普遍受到新建立的遗产保护学科的冲击，被日益边缘化。[1]

面对这样的局面，笔者认为，除了要解决学术体制与机制方面的问题外，研究者与专业教师有必要借鉴西方学者在这方面的经验。马尔格雷夫的这部《现代建筑理论的历史：1673—1968》，为我们提供了一个当下的佳例。它以观念史的写作图式，将建筑理论的历史与社会史、文化史、建筑史、艺术史熔于一炉，为我们呈现了一幅统一而丰富多彩的西方现代建筑理论发展演化的全景图。

（原刊《文艺研究》2017年第7期）

1 关于建筑学科下建筑史的教学研究情况，参见王贵祥《建筑理论、建筑史与维特鲁威〈建筑十书〉——读新版中译维特鲁威〈建筑十书〉有感》，《建筑师》2013年第5期。

定义"艺术意志"：潘诺夫斯基艺术史方法论构建的哲学起点

在潘诺夫斯基德语时期一系列理论性论文中，《艺术意志的概念》（*Der Begriff des Kunstwollens*，1920）一文是其方法论思考的哲学起点。在此文的第一个注释中，潘氏说明了这是五年前发表在同一份刊物上的《造型艺术中的风格问题》[1]一文的"续篇"。在《造型艺术中的风格问题》中，他从逻辑学

1　潘诺夫斯基：《造型艺术中的风格问题》，陈平译，《美术大观》2022年第7期。

与语义学角度，对沃尔夫林的风格"双重根源"学说以及形式分析概念进行了批判，并在此基础之上引出了构建基于因果性的"解释性艺术史"的问题。也就是说，艺术史不能仅停留于对诸如"线描的""涂绘的"等再现方式的描述与分类，而是要揭示这些再现方式的历史与心理原因，发挥出艺术史在精神层面上更为强大的阐释能力。

不过，在《造型艺术中的风格问题》一文中，潘诺夫斯基虽然提出了问题，但尚未涉及如何实现这一愿景。所以，如果说 1915 年的文章旨在"破"的话，那么五年之后的《艺术意志的概念》则旨在"立"："破"指的是破除艺术史研究中"形式"与"内容"相割裂以及局限于感官现象领域的做法；"立"指的是重新审视艺术史的认识论基础，构建属于艺术科学的概念体系，将视觉艺术与人类的世界观和普遍文化图景联系起来。二十多年前，笔者曾根据英文译本翻译过潘氏的这篇论文[1]，也

1 最早，潘诺夫斯基的《艺术意志的概念》一文由笔者根据英译本转译，发表于《世界美术》杂志 2000 年第 1 期，后经修订收入施洛塞尔等著、陈平编选、张平等译的《维也纳美术史学派》一书（北京大学出版社 2013 年版，第 111—126 页）。笔者现已根据德文原版重译。德文版为: Erwin Panofsky, "Der Begriff des Kunstwollens", *Zeitschrift für Aesthetik und allgemeine Kunstwissenschaft*, No. 14, 1920, pp. 321–339. 德文直译的中译本参见潘诺夫斯基《艺术意志的概念》，陈平译，《美术大观》2023 年第 4 期。

写过关于此文的一些文字。如今，根据潘氏的德文原版重新翻译，笔者有了些许新的体会，现将它置于潘氏方法论思考的上下文中做进一步的解读。

一

这篇以"艺术意志"为题的论文，基于潘诺夫斯基为自己设定的一项任务：将艺术史提升为一门真正的"艺术科学"。在当时的潘氏眼中，20世纪初叶的艺术史学尚处在基于遗传学（进化论）的"纯艺术史"的阶段，而方法论思考则比较活跃，但导致了概念的随意杜撰。同时，就艺术史的本质、定位以及方法问题，就艺术史与艺术科学、美学、历史学和心理学的关系问题，众说纷纭，呈现出复杂多元的认识取向。维也纳艺术史家蒂策（Hans Tietze）于1913年出版了《艺术史的方法》（*Die Methode der Kunstgeschichte*）一书，形容当时的艺术史研究处于一种"无政府状态"。不过，蒂策开篇即声明，自己并不打算也无资格从认识论的角度做方法论分析，而是简单地呼吁回到艺术史本体，通过辨明艺术史与历史学、科学美学等学科的关系，明确艺术史的本质特征和工作方法。在蒂策

看来，艺术史仍属于广义的历史学科，但同时又不能牺牲艺术史的特殊性，并且需要充分承认美学在艺术史研究中的作用。他对构建新的"艺术科学"似乎不以为意，认为它只是为了调解艺术史与美学之间的冲突而设立的。[1]

潘诺夫斯基也对当时的艺术史研究局面深感不满，但抱有比蒂策大得多的雄心。潘氏不认为美学能对艺术史有多大帮助，而"艺术科学"的建设则是艺术史的希望所在。艺术科学与艺术史应是一门学问的两个侧面，"艺术科学"的任务是构建艺术史理论体系，它不会否定或取代艺术史家的编史工作，而是对后者的一种有益补充，甚至应该是艺术史家优先考虑的事项；而艺术史的研究也会为艺术科学提供具体的历史材料，两者共同构成一部完整的、解释性的艺术史。

1 蒂策在此书的前言中说："……我不想构建一门通过理论手段获得的新科学，而是要把一门长期存在的学科的实践浓缩为一种方法。这门现有的科学是艺术史，属于历史学科的范围，这一点在我看来丝毫没有疑问；在我看来，过去和现在对这一点提出的反对意见，大多是基于对历史概念的任意的和不可接受的狭窄化。那些被认为可为艺术的科学研究奠定其特殊地位之基础的因素，实际上也往往是历史科学所特有的，而看似新的活动，只要是可行的，早就被创立艺术史的大师们实践过了。……既然认识到以美学来区分材料的可能性是艺术史的先决条件，在我看来最令人烦恼的疑虑就被消除了；一种新的'艺术科学'不是从历史和美学的交叉中形成的，而是要在保留艺术史的基本历史特征的同时，充分承认和包含美学。"(Hans Tietze, *Die Methode der Kunstgeschichte*, Leipzig, 1913, S. Vf)

在《艺术意志的概念》的开头部分，潘诺夫斯基便提出艺术史应该"从更高层次的知识之源"来阐明艺术现象，即要在"存在圈"之外设定一个"阿基米德点"，通过它来确定这些现象的绝对位置与意义。[1] 艺术史与"纯历史"（政治史）不同，其研究对象不是一般意义上的历史活动或事件，而是人类活动的产品，所以，必须找到一种解释原则。在这条原则之下，艺术史家一方面参考与作品相关的其他历史现象，另一方面通过潜藏于作品存在条件的某种"普遍意识"来认识艺术现象。这种艺术史便是潘氏理想中的"解释性的艺术史"，其前提便是建立一套艺术科学的概念体系。

潘诺夫斯基指出，这种要求对艺术科学来说既是"福"也是"祸"，因为，它不断挑战方法论的思考，也会导致随意的概念编织。的确，在他之前的艺术史家们新创了不少成对的概念，如"线描的—涂绘的"（沃尔夫林）、"抽象的—移情的"（沃林格）、"触觉的—视觉的"（李格尔），等等。但在潘氏看来，这些概念仍停留于对现象的描述阶段，尚未进入解释的层

1　Cf. Erwin Panofsky, "Der Begriff des Kunstwollens", *Zeitschrift für Asthetik und allgemeine Kunstwissenschaft*, No. 14, 1920, p. 321.

面，在认识论上不具备普遍有效性。在批判了众多理论与概念之后，他举出了李格尔作为这种"严谨的艺术哲学"的最重要的代表，称他的"艺术意志"概念是当前艺术科学"最具现实意义"的概念。我们不禁会问，在当时的众多艺术史概念中，他为何选择了这一概念？其实，在1915年那篇《造型艺术中的风格问题》的简短结论中，潘诺夫斯基已经提出了一个与此十分接近的概念：

> 个人在表现上的努力，将个别艺术家引向自己特有的造型，引向对题材的个人理解或使命，虽然这是以普遍形式表示的，但这些形式又产生于表现的努力：产生于某种程度上内在于整个时代的一种造型意志（Gestaltungs-Willen），它以基本一致的心灵的行为方式而非眼睛的行为方式为基础。[1]

李格尔似乎并没有使用过"造型意志"这个概念，而且潘氏在1915年的文章中也没有提到李格尔，这就意味着，在这

[1]　潘诺夫斯基:《造型艺术中的风格问题》，陈平译，《美术大观》2022年第7期。

五年中潘氏曾系统阅读过李格尔的主要著作，从《风格问题：装饰艺术的基础》《罗马晚期的工艺美术》到《荷兰团体肖像画》，甚至他的授课讲稿，因为李格尔的这些著述均在此文中有所提及。因此，这篇论文似乎标志着理论思考的一个起点："艺术意志"在潘氏20世纪20年代的一系列论文中频频出现，从1921年的《作为风格发展之反映的比例理论的发展》，到1925年的《论艺术史与艺术理论的关系》，再到1927年的《作为"象征形式"的透视》，直至1932年的《论造型艺术作品的描述与解释问题》一文中才彻底消失。据此，我们可以将潘氏德语时期的方法论思考分为前后两个阶段，前一个阶段是以1920年的《艺术意志的概念》这篇文章为标志，将"艺术意志"作为一个先验概念以建构艺术史的认识论基础，之后以1932年的《论造型艺术作品的描述与解释问题》一文为标志，进入了图像学方法论的构建，直至1939年《图像学研究》出版。

潘氏选择"艺术意志"这个概念，首先是因为它指向艺术作品所表达的艺术创造性力量的总和或统一体，这些力量"在形式和内容两个方面从内部将作品组织起来"[1]。其次，它代表

1　Erwin Panofsky, "Der Begriff des Kunstwollens", *Zeitschrift für Ästhetik und allgemeine Kunstwissenschaft*, No. 14, 1920, p. 323.

了李格尔寻求"某些历史过程的真正的因果性基础"[1]的努力。其实，李格尔从来没有专门为"艺术意志"下过定义，但是我们在他的《罗马晚期的工艺美术》的"结论"一章中可以读到关于这一概念的一段描述：

> 人类的一切意志都集中于塑造自己与世界（就世界这个词最宽泛的意义而言，包括了人的内心世界和外部世界）令人满意的关系。造型的艺术意志调节着人与感官可感知事物之形相的关系：它表达了人想要以何种方式去看待被赋形或赋色的事物（比如在诗歌的艺术意志中想要以何种方式生动形象地想象事物）。然而，人不仅是一种以感官来感知的（被动的）存在，而且还是一种怀有欲望的（主动的）存在，因此人想要以一种证明是最通畅、最符合自己欲望的方式来解释世界（这种欲望因民族、地域和时代而异）。这种意志的特征包含在我们称之为"当时"的世界观（再一次就"世界观"这个词宽泛意义而言）之

1 Erwin Panofsky, "Der Begriff des Kunstwollens", *Zeitschrift für Asthetik und allgemeine Kunstwissenschaft*, No. 14, 1920, p. 336, Anm. 1.

中：包含在宗教、哲学、科学，还有国家与法律中——通常上述表达形式之一往往凌驾于所有其他表达形式之上。[1]

这是李格尔关于"艺术意志"含义的最重要的表述，当时很可能引起过潘诺夫斯基的注意。诚然，从李格尔的主要著作来看，"艺术意志"一词大多出现于风格描述和形式分析的语境中，故而李格尔被认为主要是一位形式主义者。不过，从上引这段话中不难看出，李格尔最终没有像沃尔夫林那样止步于现象界，而是使用了这样一个具有形而上意味的概念，将对视觉艺术的理解与世界观挂起钩来，与宗教、哲学、科学、政体、法律联系了起来。[2]他在总结罗马晚期艺术的形式特征时，

1　此段引文由笔者直接译自李格尔该书1901年德文首版（Alois Riegl, *Spätrömische Kunstindustrie*, Vienna: Austrian State Printing House, 1901, S. 215）。亦可参见笔者旧的中译本（李格尔：《罗马晚期的工艺美术》，陈平译，北京大学出版社2010年版）第266—267页。笔者根据德文首版重译了本书新版中译本，尚未正式出版。

2　李格尔并非单纯的形式主义者，他的艺术史理论包含了丰富的哲学内涵，这一点已被当代西方学界认同。例如艺术史家、考古学家雅希·埃尔斯纳（Jaś Elsner）指出："这种个体（特殊）与整体（普遍）、物质实例与伟大哲学或史学理论间关系的复杂性，是李格尔的研究在艺术史中留下的特殊印记，实际上也是他最伟大的遗产之一。"（雅希·埃尔斯纳：《从经验性证据到大图景：对李格尔艺术意志概念的一些思考》，载《全球转向下的艺术史：从欧洲中心主义到比较主义》，胡默然等译，上海人民出版社2022年版，第174页）

力求在同时代圣奥古斯丁的美学理论中寻求罗马晚期"艺术意志"的佐证，还提到了普罗提诺等基督教作家的新柏拉图主义理论。这一点得到了潘诺夫斯基的赞赏。

所以，"艺术意志"有望被改造成艺术科学的一个重要概念。不过，潘诺夫斯基也注意到，李格尔在方论上其实和沃尔夫林一样，将知觉方式（形式）与母题（内容）严格地划分开来，认为对前者的研究是艺术史的任务（也是艺术史作为独立学科的一个标志），对后者的分析则属于图像志的工作，两者不可混淆。[1] 所以潘氏才会说，由于李格尔本人也是从心理学角度来理解"艺术意志"以及他所创造的一系列概念的，所以"他自己还未充分认识到他已经创立了一种先验的艺术哲学，将到那时为止仍很风行的纯遗传学方法远远抛在了后面"[2]。

于是，潘氏便着手重新定义这个概念。

1　比如李格尔在《罗马晚期的工艺美术》结论一章的注释中写道："造型艺术所关心的不是现象'是什么'而是现象'如何'，而'什么'可以用现成的方式来提供，尤其是诗歌与宗教。因此，图像志向我们揭示的与其说是造型艺术意志的历史，不如说是诗歌与宗教意志的历史。"（Alois Riegl, *Spätrömische Kunstindustrie*, Vienna: Austrian State Printing House, 1901, S. 212）；而潘氏正是从"艺术意志"概念出发，最终将形式分析与图像志结合了起来，分别构成了图像学三个层次的第一和第二层次。

2　Erwin Panofsky, "Der Begriff des Kunstwollens", *Zeitschrift für Ästhetik und allgemeine Kunstwissenschaft*, No. 14, 1920, p. 336, Anm. 1.

二

要明确一个概念意味着什么，最简便的方法就是首先剔除不属于它的含义。潘诺夫斯基的手术刀首先指向了关于"艺术意志"这个概念当时最为流行的心理学理解。它们被分为三类。第一类认为，"艺术意志"是表达于艺术作品中的某个艺术家的心理冲动。第二类认为，它是指一个时代艺术创造活动中的一种集合性的心理冲动。这两种认识，都必然会导致循环论证。因为人们往往会用某个艺术家或一个时期艺术家们的精神状态来解释艺术作品，但是我们关于这种精神状态的知识，又要以对艺术作品的解释为前提。也就是说，我们会先从艺术作品中解读出一个艺术家或一个时代的艺术创造心理，然后用这种心理状态来解释这些作品。此外，艺术家的理论著述表面上似乎是他本人"艺术意志"的直接表达，可以直接拿来解释他的创作。潘氏认为这是一种极大的误解，原因有两条：一是艺术家的创作与他的理论之间并不总是统一的；二是那些所谓"理论化的"艺术家（如达·芬奇和丢勒），通过著述将自己对艺术的反思保存下来，其实也是一种与其作品相平行的历史现象，并没有解释艺术家的艺术意志，它们只是一种历史记录，

同样需要被解释。

值得注意的是，在这上下文中，潘氏提到了古典考古学家罗登瓦尔特（Gerhart Rodenwaldt）的一个很有代表性的论点：根据李格尔的"艺术意志"的观点，"在艺术史上没有能不能的问题，只有想不想的问题"，比如，古希腊名画家波利格诺托斯（Polygnotos）之所以没有画一幅自然主义的风景画，不是他没有能力这样做，而是他认为那种画不美，不想这样画。潘氏指出，这种观点大错特错了，"因为某个'意志'只能针对某个已知的东西"，如果我们说艺术家没有选择他根本不知道的东西，或者说他放弃了在当时的上下文中根本不存在的东西，岂不荒唐？[1]

第三类关于"艺术意志"的心理学理解，从分析观者的审美经验出发来推导艺术作品所表达的艺术意志倾向。潘诺夫斯基秉持客观理性解释原则，认为后世观者对于艺术作品的解读，只涉及观者本人的心理反应，与作为历史现象的艺术作品

[1] 潘氏对于这种违背历史必然性的观点的批判后来又出现在他 1925 年的《论艺术史与艺术理论的关系》一文中。

没有什么关系。[1]同样，关于作品在表现方面对同时代观者所施加的影响因素，也不能直接拿来解释其艺术意志的本质，必须结合作品对其本身进行解释。

在第一节排除了心理学的理解之后，潘氏在第二节一开始就对另一种"艺术意志"的理解进行了分析。这种观点首次背离了心理学的理解，将"艺术意志"看作一个纯抽象性的概念，是对于一个时代艺术意图的综合。这里指的应该是德沃夏克的"精神史"理论，它在蒂策的《艺术史的方法》中得到了总结。

> 我更愿意以"艺术意志"来理解一个时代艺术表达的综合，从而在一定程度上扩展李格尔创造的表达方式：我想排除"目的性"（Zweckbewußte），它提供了一种神话化的手段——在施马索（Schmarsow）反对意见的意义上——因为某种艺术意图的存在对于整个发展来说，并不比一个或多个世代所面临的技术任务更重要。这两种情况

1 潘氏的这种看法与 20 世纪以来接受美学和视觉文化研究的观点大相径庭，当代学界倾向于认为，艺术作品本身其实是半成品，只有经过观者或读者的主观接受才算最终完成，所以接受史也应被纳入研究范围。

都只是促进因素，都融入了艺术意志，如同我们最简洁地描述一个时代的艺术内涵；这汇集了一个时代所有艺术意图的总和，这些意图折射于无数的个别对象中，也可以在其他表达方式中——在理论和美学以及其他精神领域方面——得到体现。[1]

"艺术意图"（künstlerische Absicht）是一个与"艺术意志"相平行的概念，一般用来指具体作品中在线与面的组合或色彩关系上透露出来的艺术家的意图。但若将它混同于"艺术意志"，或将艺术意志理解为一个时代艺术意图的总和，则是潘诺夫斯基所不能同意的。究其原因，一是它仍然停留在对个别风格进行现象层面的分类，不可能揭示出潜在于风格之下的基本法则；二是它只满足于笼统的分析，不能深入理解那些超出时代限制的具体作品所表达的艺术意志。在这里，潘氏举出了李格尔在论述荷兰团体肖像画时关于"艺术意志"的用法加以说明。这个概念具有系统性，它可以灵活地运用于各个层面的艺术创造现象：一方面，"荷兰的艺术意

1　Hans Tietze, *Die Methode der Kunstgeschichte*, Liepzig, 1913, S. 13ff.

志"是相对于"意大利的艺术意志"的一个大概念；另一方面，李格尔并没有止步于此，而是深入分析了同时代荷兰各地区（主要为阿姆斯特丹与哈勒姆两地）的"艺术意志"，以及具体艺术家（主要是伦勃朗和哈尔斯）的"艺术意志"。由此看来，"艺术意志"就不是从普遍现象抽象出来的一个"类概念"（Gattungsbegriff），而是从所有具体艺术现象中直接提取出来的一个基本概念（Grundbegriff），通过它可以揭示一个时代、一个民族或一个地区，甚至艺术家个人艺术创造之本质的真正根源。行文至此，潘诺夫斯基给"艺术意志"下了一个定义：

> 只要"艺术意志"这个词既不是指一种心理现实，也不是指一种抽象的类概念，那么它就不外乎是（不是对于我们而言，而是客观地）"寓于"艺术现象之中的终极意义。[1]

1 Erwin Panofsky, "Der Begriff des Kunstwollens", *Zeitschrift für Asthetik und allgemeine Kunstwissenschaft*, No. 14, 1920, p. 330.

从这个立场来理解"艺术意志",就意味着这个概念超越了对艺术现象的纯粹风格的概括与比较,而要将这些现象置于"意义史"中来理解和解释。但这样来定义"艺术意志"的一个前提是,要将艺术作品的形式与再现要素作为一个整体来理解,而不是像沃尔夫林那样将形式与内容割裂开来。

三

既然对"艺术意志"下了定义,潘氏便着手赋予它认识论的基础。他从康德的《任何一种能够作为科学出现的未来形而上学导论》中引用了"空气是有弹性的"这个判断命题来做比较。该书是康德《纯粹理性批判》出版两年后撰写的一个缩写本,讨论的同样是关于人类的先天综合判断(即人类的认识能力)如何可能这一基本问题。康德认为,人类知识由三个要素(或层面)构成,即感性、知性和理性,而我们的知识始于感性,但来源于知性与理性。这三个阶段都涉及概念,但层次不同。感性阶段的概念局限于某一类事物,而在知性阶段,通过逻辑分析将感性的经验材料进行整理,使其具备了普遍性,从而建立起知识。所以,感性材料还不构成知识。不过,康德的

认识论告诉我们，感性的东西也不完全是后天的，也带有先天的成分，这指的是人的感觉能力。至于感觉的内容，康德留给具体学科去研究。感性阶段的判断称为"知觉判断"，这是一种主观判断，只对做判断的主体有效，不具有普遍性；知性阶段则称为"经验判断"，要以知性的特殊概念（范畴）来统辖感性阶段的直观表象，使其判断具有客观性和普遍有效性。康德举例说：

> 比如我说空气是有弹性的，这个判断首先只是一个知觉判断，我不过是把我的感官里的两个感觉互相连结起来。如果我想把它称之为经验判断，那么我就要求这种连结受一个条件制约，这个条件使它普遍有效。因此我要求我在任何时候，以及任何别人，在同样的情况下，必须把同样的知觉必然地连结起来。[1]

那么，这个条件是什么呢？康德在下一节中解释道：

1　康德:《任何一种能够作为科学出现的未来形而上学导论》，庞景仁译，商务印书馆 2011 年版，第 64 页。

而"空气是有弹性的"这一判断之变为普遍有效的判断，并且从而首先变为一个经验判断，这是由于某些先在的判断把对空气的直观包摄在因与果的概念之下，并且从而规定这些知觉，不仅在它们的相互关系上在我的主体里给以规定，而且在一般判断（这里是假言判断）的形式上给以规定，这样一来，就使经验的判断普遍有效。[1]

康德所讲的"先在的判断"也就是"先天判断"，即先于经验的判断，涉及"因果性"这一知性范畴：感性层面的概念尚不构成知识，而知性层面的概念具有普遍性，也可称"范畴"。康德范畴论构成了关于知性的学说，而范畴则是认识之网上的纽结。在康德一系列范畴中，"因果性"是核心范畴，任何结果都有其原因，不容置疑，所以它是一个先天综合判断。

遵从康德的思路，潘氏首先列出了可以对"空气是有

1　康德：《任何一种能够作为科学出现的未来形而上学导论》，庞景仁译，商务印书馆2011年版，第66页。

弹性的"这个命题进行研究的若干角度，比如从历史角度，可以确定这个命题是在什么情境下写出来的；从心理学角度，可以思考作者是在什么精神状态下做出这一判断；还可以从文法方面来分析，等等。但是，当他进入逻辑分析时，便发现这个命题只是将两个知觉一般性地连接起来，本质上不能构成经验判断；它只是一个知觉判断，不具备客观的、普遍有效的性质。如果要达成这一性质，该命题应如此表述："如果我改变了一定量空气的压力，就会改变它的膨胀度"（假言判断），也就是说将知觉包摄于引入了因果性这一范畴之下。这就意味着，从历史、心理学和文法等方面的分析，对于使这一命题成为经验判断来说，起不了任何作用。

同样，就艺术史的概念或命题而言，这一认识论的比较就表明了，在我们讨论艺术作品之前，必须在心中建立起一种知性的先验概念来统辖这艺术现象，而从历史的或心理的角度来分析不可能把握住支配艺术现象的基本法则，也不具有普遍有效性。像"形塑的—图绘的"概念，只是一种知觉概念，是现象之间的连接。我们需要一种直接从艺术现象中提取出来的概念，才能揭示出其内在的意义，它既外于具体

的艺术现象，又与它相关联。而从因果性范畴的角度来分析"艺术意志"概念，便可揭示其认识论的本质，因为，它并不涉及具体现象本身，只涉及现象存在的条件；它在现象与现象之间引入了因果关系，因而具有客观性和普遍有效性，可以作为艺术科学的一个先天有效的范畴，成为观察一个时期、一个民族或一个地区所有艺术现象的一个有利视点：阿基米德点。

另外，"艺术意志"上与世界观相联系，下与再现方式相联系，如果排除了对它的历史的、心理学的理解，它便只可能是寓于艺术现象中的内在意义。比如说，潘氏在前面提到的古代画家波利格诺托斯，之所以没有画自然主义的风景，是"因为他——由于一种必然性预先决定了他的心理意志——不可能想要画别的，只可能想要画非自然主义的风景。正是出于这同样的原因，说他在一定程度上自愿放弃了画另一种风景画，是没有意义的"[1]。也就是说，如果认为他没有画自然主义的风景画，是因为他不想画而不是没有能

1 Erwin Panofsky, "Der Begriff des Kunstwollens", *Zeitschrift für Asthetik und allgemeine Kunstwissenschaft*, No. 14, 1920, p. 326.

力画，那就与他那个时代艺术的内在意义（艺术意志）相悖了。

潘氏意识到，同样重要的是，单凭"艺术意志"这一概念，不可能以易于被人接受的方式解释艺术现象的意义，必须将先验的艺术科学范畴体系化。虽然在此文中他并未就此完全展开，但仍然再次以李格尔的"触觉的—视觉的""主观主义的—客观主义的"这两对次级概念为例加以说明，这就预示了潘诺夫斯基之后的工作方向。前一对概念见于《罗马晚期的工艺美术》，后一对则出现在《荷兰团体肖像画》中。[1] 潘氏赞成李格尔，是因为他试图探讨构建历史过程的因果关系的基础，而作为中心范畴的"艺术意志"得到了这些次级范畴的支持与解释；他批评沃尔夫林，是因为他只是从直观到直观，在知觉层面打转，将再现方式（艺术形式）与艺术内容截然划分开

1 在1925年的《论艺术史与艺术理论的关系：关于"艺术科学基本概念"之可能性的探讨》（"Über das Verhältnis der Kunstgeschichte zur Kunsttheorie. Ein Beitrag zu der Erörterung über die Möglichkeit 'kunstwissenschaftlicher Grundbegriffe'", *Zeitschrift für Ästhetik und allgemeine Kunstwissenschaft*, No. 18, 1925, pp. 129-161）和1927年的《作为"象征形式"的透视》（"Die Perspektive als 'symbolische Form'", in *Vorträge der Bibliothek Warburg*, *1924-1925*, Leipzig: B. G. Teubner, 1927, S. 258-330）等论文中，"客观性—主观性"这对范畴成为潘氏理论思考与艺术史实践的认识论框架。

来，而且只是用"形塑的—图绘的"[1]概念替代了李格尔的"触
觉的—视觉的"概念，本身并无新的东西。接下来，潘氏使用
雄辩的排比句式，强调了从认识论层面理解艺术意志概念对于

1　潘诺夫斯基在《艺术意志的概念》中使用的"形塑的"（plastisch）与"图绘
　　的"（malerisch）这对概念，与他1915年文章中所评论的沃尔夫林的"线描
　　的"（linear）与"涂绘的"（malerisch）那对概念相近，但含义略有不同。"形
　　塑的—图绘的"这对概念出现得更早，沃尔夫林只是将它略加改造，用作他五
　　对基本概念中的第一对。"Plastisch"是名词"Plastik"（雕塑）的形容词形式，
　　"malerisch"是名词"Malerei"（绘画、图画）的形容词形式。早期理论家将
　　雕塑与绘画这两种艺术媒介的特性抽象出来创造了这对概念，在他们看来，两
　　者是不同的观看方式和艺术表达方式，也可以说是两种思维模式的反映，它影
　　响到艺术家对题材与母题的选择以及作品构图与结构。潘诺夫斯基在注释中提
　　到，与他同时代的古典考古学家施瓦策曾撰写《作为观看基本形式的"形塑
　　的"与"图绘的"概念》（Bernhard Schweitzer, "Die Begriffe des Plastischen
　　und Malerischen als Grundformen der Anschauung", *Zeitschrift für Ästhetik
　　und allgemeine Kunstwissenschaft*, No. 13, 1918-1919, pp. 259-269）一文,
　　为这对概念奠定了基础（Erwin Panofsky, "Der Begriff des Kunstwollens",
　　Zeitschrift für Ästhetik und allgemeine Kunstwissenschaft, No. 14, 1920, p.
　　334, Anm. 2）。通过阅读此文，我们可以了解到施瓦策系统论述了这对概念的含
　　义，并利用它们对古代艺术史上各时期与各地区造型艺术的特征进行了分类与
　　描述。至于沃尔夫林对这一对概念的挪用与改造，可以在他《美术史的基本概
　　念》一书中见出：在第一章第一节列出这第一对概念时，他在"线描的"一词之
　　后的括号中给出了"plastisch"一词，表示两词基本同义（参见沃尔夫林《美术
　　史的基本概念：后期艺术风格发展的问题》，洪天富、范景中译，中国美术学院
　　出版社2015年版，第35页）。鉴于此，在中译时，应该考虑到不同语境下两对
　　概念语义上的微妙区别：在潘氏本文和施瓦策的文章中，由于"plastisch"源于
　　雕塑，所以我们译为"形塑的"；而"malerisch"则用的是同一个词，由于它源
　　于绘画，则译为"图绘的"，以便与"形塑的"相对；而在沃尔夫林的语境中，
　　"malerisch"主要指巴洛克绘画中将轮廓线模糊化的特征，所以将其译为"涂绘
　　的"较为合适，以与其"线描的"概念相对。

艺术科学的重要意义：

　　确凿无疑的是，艺术科学的使命超出了对于艺术现象的历史理解、形式分析和内容解释，以把握实现于艺术现象中并作为所有艺术现象风格特性之基础的"艺术意志"；而且确凿无疑的是，我们可以断定这个艺术意志的概念必然只能具有艺术作品"内在意义"这一含义——那么同样确凿无疑的是，艺术科学的任务必须是建立先天有效的范畴，像因果性范畴一样可以被运用于以语言表述的判断，作为其认识论本质的规定标准，在某种程度上也可以运用于被研究的艺术现象，作为艺术作品内在意义的规定标准。[1]

　　如果说潘氏此篇论文重新定义了"艺术意志"，那么以上这段引文同时也定义了"艺术科学"这个概念本身。关于"艺

1　Erwin Panofsky, "Der Begriff des Kunstwollens", *Zeitschrift für Ästhetik und allgemeine Kunstwissenschaft*, No. 14, 1920, p. 333. 从此段引文中，我们可以读到潘氏早期论文中经常出现的推论性的排比句，使他的文章更具有哲学思辨意味：So gewiß es..., und so gewiß..., so gewiß muß es auch...（确凿无疑的是……，而且确凿无疑的是……，那么同样确凿无疑的是……）。

术科学"的概念，19世纪以来的欧洲学界出现了各种认识，李格尔主要著作中似乎未出现过"Kunstwissenschaft"一词，他在艺术史描述中一般都用"Kunstgeschichte"（艺术史），后一个概念在他之后更加流行起来。蒂策认为，在艺术史与美学对立的混乱状态下，"在艺术史研究中需要以更丰富、更自觉的方式纳入审美观点，这就导致在这两门老学科之间插入了一门特殊的'艺术科学'，要求它在这竞争双方之间扮演调解人的角色，或者认为它是艺术史的高级类型"[1]。也就是说，艺术科学起到使艺术史理论化的作用，但其途径是重新将美学（他此时指的是科学美学，即自下而上的美学）融入艺术史研究中。而潘氏的理解与蒂策截然不同，他将艺术科学的任务设定为构建艺术史方法论的先验基础（即建立科学的艺术史概念体系），以探究艺术现象的内在意义，它与美学没有太大的关系，因为美学不关心具体的艺术家与作品，它与心理学结合在一起，关心的是个人或群体的主观审美经验，而"唯有对于人类经验条件的认识才能构成普遍规范命题的基础，这一点永

1　Hans Tietze, *Die Methode der Kunstgeschichte*, Leipzig, 1913, S. 6.

远不可能被诸如统觉心理学的美学之类的纯经验科学理解"[1]。潘氏眼中的艺术科学，是一种"艺术理论"，一种非常哲学化的艺术理论，我们或可称之为"艺术史哲学"。贡布里希曾如此概括艺术科学的特点："艺术科学所追求的要远远超出寻求客观判断的做法，也就是说，它要提出可以检验的假说，或者至少是可以讨论并有希望决定的假说。"[2]据此，我们可以将艺术科学理解为：它本身就是艺术史，更准确地说，是一种批判性的艺术史，而从事此项研究的艺术史家，就是波德罗（M. Podro）意义上的"批评的艺术史家"（critical historians of art）。

在《艺术意志的概念》一文的第三部分，潘氏进一步提出正确解读作品内在意义的一个重要的辅助手段，就是利用"纪录"（Dokumente）来进行"矫正"（Korrektiv）。这里的"纪录"是广义的，包括文件凭证、艺术评论、艺术理论以及图像复制品等，它有助于纠正因各种主客观原因造成的欺骗或假象。"纪录"具有三重纠正功能：

1　Erwin Panofsky, "Der Begriff des Kunstwollens", *Zeitschrift für Asthetik und allgemeine Kunstwissenschaft*, No. 14, 1920, pp. 328–329, Anm. 1.

2　贡布里希：《艺术科学》，陈钢林译，载范景中编选《艺术与人文科学：贡布里希文选》，浙江摄影出版社 1989 年版，第 425 页。

首先是重建功能，如果它能够通过文件证据或图像传统恢复艺术作品丧失的原始状态的话；其次是诠释功能，如果它通过宣告某种美学观念（无论这种观念是以某种批评或理论形式表达的，还是在特定艺术印象意义上以再现客体的形态来表达的）提供了证据，证明形式成分的意义变化已经改变了某件艺术作品对我们今天的影响的话；最后是矫正功能，如果它能够通过再一次不仅以书面评论而且以图画复制品形式存在的任何类型的提示，使我们纠正了对于确定此类艺术作品形相的实际资料的错误看法的话。[1]

由此可以看出，潘诺夫斯基从构建艺术史认识论的基础逐渐进入艺术史家的具体工作议程。这使我们想起了由鲁莫尔（Karl Friedrich von Rumohr）所开创的艺术史文献批判和史料鉴别的传统，以及基于博物馆的艺术品鉴定传统。这些传统自 19 世纪建立以来，还没有人像潘氏这样如此条理分明地加

1　Erwin Panofsky, "Der Begriff des Kunstwollens", *Zeitschrift für Asthetik und allgemeine Kunstwissenschaft*, No. 14, 1920, p. 338.

以阐述和深化。我们还将看到，"纪录"与"矫正"这两个概念均进入了潘氏后来于1932年发表的《论造型艺术作品的描述与解释问题》一文的表格中，尽管其所指意义与范围有了很大不同："纪录"出现在第一竖栏"解释的对象"中，在"现象意义""内容意义"之下，作为"纪录意义"而出现，而这"纪录意义"实际是指作品的"内在意义"，而非此文中的书面与图像纪录；"矫正"出现在第三竖栏"解释的客观矫正依据"中，统辖了之下三个层级，即"风格史解释""类型史解释"和"一般思想史解释"，发展为防止主观任意解释的矫正依据。[1] 不过，由此我们可以看出，潘氏从1932年的这篇文章开始，便对艺术史家被文本与图像的假象蒙骗的可能性存有戒心，早早就设立了"防卫之圈"，[2] 尽管其防卫的范围在此仅限于各种"纪录"的潜在欺骗。

1　参见潘诺夫斯基《论造型艺术作品的描述与解释问题》，陈平译，载雅希·埃尔斯纳《全球转向下的艺术史——从欧洲中心主义到比较主义》，胡默然等译，上海人民出版社2022年版，第283页。

2　"防卫之圈"是雅希·埃尔斯纳教授总结潘氏理论的一个概念，指潘氏在1932年论文中为防范解释中的"游移不定的随心所欲"和"解释暴力"所划定的界限，并称其为"一大壮举"。具体可参见雅希·埃尔斯纳演讲集《全球转向下的艺术史——从欧洲中心主义到比较主义》第二讲《潘氏之圈：历史与艺术史探究的对象》，胡默然等译，上海人民出版社2022年版，第41—71页，尤其是第56—57页。

四

　　潘诺夫斯基的《艺术意志的概念》在发表之后，引发了广泛的关注与讨论。在《罗马晚期的工艺美术》1927年第二版的附录中，派希特（Otto Pächt）概述了自此书首版之后学界围绕李格尔这部名著以及"艺术意志"概念展开的方法论讨论，他以积极的态度评述了潘氏此文的主要观点（尽管三十年之后他对潘氏的图像学方法提出了质疑），同时还提到了社会学家曼海姆（Karl Mannheim）对此概念的正面评价。[1]20世纪80年代，在对传统艺术史方法进行反思的过程中，波德罗与霍丽（Michael Ann Holly）先后对此篇论文做了有益的分析与评论，尤其是前者将潘氏此文与其一系列早期论文联系起来，对他使用的艺术史范畴进行梳理，颇具启发性。[2]近年，雅希·埃尔斯纳进一步概括了20世纪20年代和60年代

1　派希特的附录参见 Alois Riegl, *Spätrömische Kunstindustrie*, Druck und Verlag Derösterr Staatsdruckerei in Wien, 1927, Anhang von Otto Pächt, S. 406ff. 派希特对潘氏方法的质疑，参见 Otto Pächt, "Panofsky's Early Netherlandish Painting", *The Burlington Magazine*, 1956。

2　Michael Podro, *The Critical Historians of Art*, New Haven: Yale University Press, 1982, pp. 178–208; Michael Ann Holly, *Panofsky and the Foundations of Art History*, Ithaca: Cornell University Press, 1984, pp. 69–83.

围绕"艺术意志"概念的讨论，并称"潘诺夫斯基的文章是回应艺术意志的第一篇伟大批评，也最为尖锐，曼海姆和温德（Edgar Wind）的著作都基于此而作"[1]。埃尔斯纳尤其提到新维也纳学派的泽德尔迈尔（H. Sedlmayr）对于潘氏此文的回应，并认为泽氏关于"艺术意志"的观点对于潘氏后来的图像学理论有所贡献，这一点还有待讨论。[2]

在 19 世纪之末至 20 世纪第一个二十年，艺术史界由李格尔和沃尔夫林的形式主义与风格史一统天下，形式与内容相分离，艺术作品与文化背景相割裂，图像志也被视为艺术史的辅助学问。潘诺夫斯基对这一现状感到不满，试图重新审视艺术史的哲学基础，排除一般历史学与心理学概念的影响，寻求一种内容与形式、主观与客观相统一的方法论。早年对康德的钻研使他对认识论了然于胸，现在的他雄心勃勃，试图将"先天综合判断如何可能"的哲学命题，转化为"客观、科学的艺术

1 参见雅希·埃尔斯纳《从经验性证据到大图景：对李格尔艺术意志概念的一些思考》，载《全球转向下的艺术史——从欧洲中心主义到比较主义》，胡默然等译，上海人民出版社 2022 年版，第 195 页。

2 参见雅希·埃尔斯纳《从经验性证据到大图景：对李格尔艺术意志概念的一些思考》，载《全球转向下的艺术史——从欧洲中心主义到比较主义》，胡默然等译，上海人民出版社 2022 年版，第 196—198 页。

史知识如何可能"的命题。这使得《艺术意志的概念》一文带有浓厚的抽象哲学思辨色彩，被西方学界认为难读难译。但是，潘氏并非只是一位哲学家，而主要是一位艺术史家，只不过他在艺术史实践的同时也关注哲学问题，力求在理论与史料之间寻求一种平衡，更确切地说，是想用哲学思考来驾驭艺术史实践，就这一点而言，他与李格尔很相似，他们与当时那些忙于对材料进行收集、整理与分类的"纯艺术史家"拉开了距离。

在进行哲学思考的同时，他也在从事着自己的艺术史研究课题。从 1915 年到 1920 年，除了出版关于丢勒艺术理论的博士学位论文之外，他还发表了关于阿尔贝蒂透视理论、拉斐尔与锡耶纳主教堂图书馆的湿壁画、抄本彩绘、梵蒂冈国王大楼梯等艺术史论文共计七篇。[1]《艺术意志的概念》中的一些理论思考，直接来自他的艺术史研究成果，如文中关于艺术家在理论表述与艺术实践上的不一致的论述，就取自他发表于 1919 年的关于贝尼尼艺术观的研究论文。[2]

1 Cf. Millard Meiss（ed.）, *De Artibus Opuscula XL, Essays in honor of Erwin Panofsky*, I, New York: New York University Press, 1961, p. xiii.

2 Cf. Erwin Panofsky, "Der Begriff des Kunstwollens", *Zeitschrift für Ästhetik und allgemeine Kunstwissenschaft*, No. 14, 1920, p. 326, Anm. 1.

潘诺夫斯基早期的这种理论化倾向，除了其自身坚实的康德哲学基础之外，在很大程度上与瓦尔堡图书馆、卡西尔新康德主义的影响有关。早在 1912 年，潘诺夫斯基在罗马召开的艺术史国际会议上就与瓦尔堡相识，不过那时他正专心致志撰写学位论文。就在发表这篇论艺术意志的论文之后的次年，也就是 1921 年，潘氏获得了汉堡大学编外讲师的职位，这使他如鱼得水，将在一个由大学、瓦尔堡图书馆和博物馆所构成的得天独厚的文化环境中，将自己的艺术史研究与理论思考继续推进下去，直至 1939 年《图像学研究》的出版。不过这已超出了本文的范围，是潘诺夫斯基学术史上的另一段故事了。

（原刊《文艺研究》2023 年第 9 期）

论观者转向：李格尔与当代西方艺术史学中的观者问题

"观者"[1]是艺术作品的接受方。传统艺术史以作者—作品作为客观研究对象，自 20 世纪下叶以降，西方艺术史界出现了一种将研究视角转向作品—观者关系的倾向。流风所被，当

1 "观者"或称"观画者""观看者""观众"等。在英文文献中，该词除用常见的"viewer"和"spectator"表示之外，较正式的形式是"beholder"，该词源于古英语"behealdan"，由原始日耳曼语"*bihaldaną"发展而来，具有"持有、观察、思考、观看、凝视"等含义。李格尔在他的德文著作中用的是"Beschauer"，与英语"beholder"同源。

代海内外中国艺术史领域也明显受其影响。这一取向或可称为"观者转向"[1]。西方学界在追溯这一趋势的现代源头时，都不约而同地指向了眼前这部名著《荷兰团体肖像画》[2]。

李格尔此作发表于 1902 年，但就像他的其他著作一样，湮没无闻长达半个多世纪之久，直到 20 世纪 60 年代才陆续引起关注。维也纳艺术史家派希特（Otto Pächt）在 1963 年的一篇为李格尔辩护的文章中，对此书作了概括的评述；哈佛大学教授泽纳（Henri Zerner）于 1976 年撰文介绍了李格尔的艺术史贡献，文中论及李格尔在此书中将作品分析扩展到作

1　本文所称"观者转向"，主要是指一种研究范式的转变，并非意味着所有当代艺术史家或某个艺术史家的全部作品都从观者角度进行研究。中国艺术史方面以观者为视角的研究，可参见郑岩《关于汉代丧葬图像观者问题的思考》（载朱青生主编《中国汉画研究》第二卷，广西师范大学出版社 2006 年版，第39—55 页）、石守谦《山鸣谷应——中国山水画和观众的历史》（上海书画出版社 2019 年版）、柯律格《谁在看中国画》（梁霄译，广西师范大学出版社 2020 年版）。此外，在高居翰《气势撼人：十七世纪中国绘画中的自然与风格》（*The Compelling Image：Nature and Style in Seventeenth-century Chinese Painting*）以及近年陆续出版的巫鸿作品集中，我们也可看到结合观者视角的作品分析实例。

2　李格尔此书有两个德文版本："Das holländische Gruppenporträt", in *Jahrbuch der Kunsthistorischen Sammlungen des Allerhöchsten Kaiserhauses* 23:71-278, 1902; *Das holländische Gruppenporträt*.Edited by Karl M. Swoboda. 2 vols. Vienna: Verlag der Österreichischen Stadtsdruckerei, 1931; 英文版：*The Group Portraiture of Holland*, trans. Evelyn Kain, Los Angeles: Getty Research Institute, 1999。

品与观者关系。[1] 70 年代末，当时尚年轻的学者艾弗森曾撰文，对李格尔的后期著作《造型艺术的历史语法》和《荷兰团体肖像画》中的艺术史思想进行了解读。[2] 1982 年英国学者波德罗（M. Podro）出版了艺术史学著作《批评的艺术史家》，此书第五章介绍了包括此书在内的李格尔代表性著作及其理论特色。[3] 之后，与新艺术史和视觉文化研究的兴起相平行，艺术史界出现了"李格尔复兴运动"，他的主要著作陆续被翻译为英文出版。

《荷兰团体肖像画》的英译本于 20 世纪末问世，德国艺术家史家肯普（Wolfgang Kemp）为译本撰写了导论。不过在完整的英文版出版之前，已发表过两个英译节选本：一是克莱因鲍尔在他的艺术史方法论著作《西方艺术史的现代视野》

1 参见派希特《阿洛伊斯·李格尔》，载施洛塞尔等著，陈平编选《维也纳美术史学派》，张平等译，北京大学出版社 2013 年版，第 147—162 页；泽勒尔《阿洛伊斯·李格尔：艺术、价值与历史决定论》，载施洛塞尔等著，陈平编选《维也纳美术史学派》，张平等译，北京大学出版社 2013 年版，第 163—178 页。

2 Cf. Margaret Iversen, "Style as Structure: Alois Riegl's Historiography", *Art History*, Vol. 2 No. I, March, 1979, pp. 62-72. 她的博士论文以李格尔为题，后出版了专著：*Alois Riegl: Art History and Theory*. Cambridge,Mass.,and London: The MIT Press, 1993。

3 参见波德罗《批评的艺术史家》，杨振宇译，商务印书馆 2020 年版，第 103—112 页。

（1971）的文选部分中，收录了译自此书"早期阶段"的一个片段[1]；二是1995年《十月》杂志秋季号发表了美国艺术史学者宾斯托克英译的一段华彩乐章——论伦勃朗的章节，在译文后所附的一篇文章中，作者开篇就指出，观者问题是李格尔具有开创性的关注点之一。[2]

为了使读者能迅速把握《荷兰团体肖像画》的结构特色，下面我们先对此书的写作背景与基本内容做一介绍，接下来将李格尔的观者理论置于20世纪西方艺术史学语境中，对学界关于观者问题的主要理论观点做一评述，并撷取若干当代欧美艺术史家的研究个案，呈现其在观者问题上对李格尔理论的回应、反思与推进。

1　W. Eugene Kleinbauer, *Modern Perspectives in Western Art History*, University of Toronto Press, 1989, pp. 124–138; First published 1971 by Holt, Rinehart and Winston Inc.

2　Aloïs Riegl, Excerpts from *The Dutch Group Portrai*, trans. Benjamin Binstock, *October*, Vol. 74, Autumn, 1995, pp. 3–35; Benjamin Binstock: Postscript: Aloïs Riegl in the Presence of "The Nightwatch", pp. 36–44. 宾斯托克在译注中提到他译的这一部分选自他自己的全译本，出版社为Zone Books，但不知何故此译本似乎至今未见出版。

一、《荷兰团体肖像画》的写作缘起和术语系统

李格尔的主要著作均以他的大学讲稿为基础，此书也不例外。在 1897 年被任命为教席教授之后，巴洛克艺术成为李格尔的主要研究领域之一。[1] 我们在他的讲课目录中发现，他数次开过 17 世纪荷兰绘画的课程。[2] 不过谈起荷兰画派，人们首先想到的是风景画、静物画和风俗画，而团体肖像画这一体裁（除了伦勃朗和哈尔斯的少数几幅超级杰作之外）历来不为世人所重，照李格尔的说法，只有地方志编纂者才对它感兴趣。为什么他偏偏选择它作为其学术生涯后期的研究主题呢？

李格尔是一位关注历史过渡期或断裂期的艺术史家，总能在人们忽略或不屑一顾之处做出独特的发现，进而开辟出一个崭新的研究领域。他之前关于纹样史与罗马晚期艺术的研究是

1　施洛塞尔曾在他于 1934 年发表的名文《维也纳美术史学派》中简略介绍过李格尔关于巴洛克艺术研究的贡献以及他的《荷兰团体肖像画》中的主要概念"注意"。参见施洛塞尔著，陈平编选《维也纳美术史学派》，张平等译，北京大学出版社 2013 年版，第 51—62 页。

2　"荷兰绘画"课程，1896—1897 年冬季学期，每周 2 小时；"17 世纪荷兰绘画"课程，1900—1901 年冬季学期，每周 3 小时；"伦勃朗讨论会"课程，1900—1901 年冬季学期，每周 2 小时。李格尔讲授的课程目录中文本参见陈平《李格尔与艺术科学》，中国美术学院出版社 2002 年版，第 273—274 页。

这样，荷兰艺术研究也是如此。在此书的前言中，李格尔给出了他的理由：新兴的社会团体及其团体肖像是荷兰的"特产"，它被人们长期忽略，是因为它不符合现代人的审美趣味：画面给人一种缺少行动的印象。但李格尔发现，荷兰艺术家以人物的心理活动替代身体的行动，这是艺术从客观再现向主观体验演化的开端。而且在一个特定的历史时期内，出现了如此众多的团体肖像画，本身就是一种独特的艺术现象，也是荷兰性在艺术中的具体表现，所以他认为，"荷兰团体肖像画的发展史就相当于荷兰一切绘画之源的历史"，它虽然是一个不受关注的绘画类别，但"将比其他任何类别更多地揭示出荷兰艺术意志的实质"[1]。

人们耳熟能详的"艺术意志"概念，在此书中的用法有了一些变化。在此前一年出版的《罗马晚期的工艺美术》中，艺术意志支持着李格尔的视知觉研究与形式分析，勾勒出了一条艺术从触觉到视觉的历时性发展轨迹。而一年后，它变成了一个共时性概念，发挥着类型学的作用。李格尔在以下两种艺术

1 Aloïs Riegl, *The Group Portraiture of Holland*, trans. Evelyn Kain, Los Angeles: Getty Research Institute, 1999, p. 63.

意志之间做出了区分：以意大利为代表的南方（拉丁）艺术意志，和以荷兰为代表的北方（日耳曼）艺术意志。此处的"艺术意志"概念有了弹性，南方与北方的"艺术意志"呈现出了一种既对立又融合的辩证关系。北方的艺术意志也并非一成不变：荷兰本土也存在着坚守北方传统的阿姆斯特丹"艺术意志"，以及热衷于南方拉丁传统的哈勒姆"艺术意志"的区别。甚至两种传统可以集于艺术家一身：伦勃朗作为荷兰"艺术意志"的施行者，却疏离了他的同胞的"艺术意志"，在《夜巡》中汲收了意大利式的艺术图式。在李格尔看来，这种南北艺术的融合使伦勃朗更好地实现了荷兰"艺术意志"的目标。

当然，"艺术意志"是个抽象的概念，如果我们止步于此，便不能领略李格尔理论的魅力。在李格尔的书中，当这个概念与其他一些术语结合起来，便构成了一个分析结构，使他可对作品进行实证性的微观分析。鉴此，首先了解一下这个术语系统，对进入此书的世界或许是有益的。

首先，李格尔设定了两个分析范畴：一是"图画观念"（Auffassung / pictorial conception），二是"构图"（Komposition / compositon）。前者指艺术家的创作构思或图式，与传统惯例或民族心理相关联；后者是指为了实现其艺术

构思，艺术家在画面上对母题与形式要素所作的运用与安排。对于每一件重要的作品，李格尔都分别从这两个方面切入分析。

其次，李格尔引入了三种心理状态，作为上述"图画观念"的基础，它们分别是"意志"（Wille / will）、"情感"（Gefühl / emotion）和"注意"（Aufmerksamkeit / attentiveness）。"意志"具有支配性和主动性，需要通过行动来表达；它对世界本身不感兴趣，只是要征服世界，使之从属于自己；这是古代东方艺术的特征。"情感"是一种被动的心理状态，当人的意志被外部世界吸引时，便从属于它；若被外部世界排斥，则以愉悦或悲悯的情感来回应；在希腊人那里，情感获得了解放。"注意"则完全是主观的，意味着个体向外部世界开放，但并非让世界从属于自己，而是对它表现出一种纯粹的、无私的兴趣；这种心理经验自罗马帝国早期开始出现，经过曲折的发展演化，最终成为现代人特有的一种心理表现。于是，李格尔构建起了一个历时性的艺术心理学发展纲要。在此基础上，他便可以着手对南方与北方的图画观念（艺术意志）进行共时性的对比分析，以揭示荷兰艺术的鲜明特征。

再次，作为补充分析工具，李格尔又采用了两对二元对立的概念："主从关系（Subordination/ subordination）—同等

关系（Koordination/ coordination）""内部一致性（innere Einheit/ internal coherence）—外部一致性（äußere Einheit/ external coherence）"。在每一对概念中，前一个对应于南方传统，后一个对应于北方传统。于是我们便可以简述李格尔图画再现方式的二分法如下。

南方（意大利）的"图画观念"基于"意志"，以人物之间的"主从关系"统一画面，以实现"内部一致性"；其主要人物很容易辨认出来，其他所有人物处于一个统一的行动之中，毫不顾及画外观者的存在；在"构图"上通常会采用金字塔式的、斜线的形式。另外，以荷兰为代表的北方艺术，基于"注意"的心理状态，画中缺少行动，人物之间表现为一种"同等关系"，但他们善于利用象征物、手势、眼神来暗示人物的身份和团体的性质，尤其是以"注意"与凝视在画中人物与画外观者之间建立起联系，以取得"外部一致性"；在"构图"上往往采取并置的、垂直线的形式。

最后也是最基本的是一对认识论意义上的概念："客观主义"（Objektivism / objectivism）—"主观主义"（Subjektivismus / subjectivism）。它们贯穿全书，不仅引导着"艺术意志"的发展，也成了李格尔形式分析的工具。例如，平面是客观的，

空间是主观的；轮廓是客观的，色彩是主观的；垂直线是客观的，斜线是主观的；触觉是客观的，视觉是主观的……在所有心理表达中，意志最客观，注意最主观。在李格尔看来，西方图画再现总体上是在向着越来越主观的方向发展，直到他当下的时代。他在全书的前言中写道：

> 在这里，除了满足学术上的好奇心之外，更要紧的是这项研究可以导致对团体肖像画作出更公正的审美评价。今天的主要趋势是让作为物质客体的艺术作品消失并融入观者内心的主观体验之中。恰恰由于这一原因，现在似乎有可能怀着发现被更新了的审美享受的希望来欣赏团体肖像画。然而，历史学家们很明智，他们谨慎地对待这一观点，因为往昔的荷兰人距离极端主观主义还很遥远。团体肖像是非常具有欺骗性的：那些人物的平静的、静态的和无限深沉的凝视，使观者察觉不出与主导性的心境不一致的东西。[1]

1 Aloïs Riegl, *The Group Portraiture of Holland*, translated by Evelyn Kain, Los Angeles: Getty Research Institute, 1999, p. 64. 着重号为笔者所加。

以上引文中的"心境"（Stimmung / mood）又是一个关键词，指现代人的某种主观情绪，它可为失去宗教信仰的人们提供精神上的慰藉。对李格尔来说，现代艺术的特征是观者的主观性消解了物质性，将作品融于自己的内心体验，甚至现代"艺术意志"的目标就是要营造"心境"[1]，而荷兰团体肖像画就立于这一发展的起点。这表明李格尔是站在19、20世纪之交先锋派艺术兴起的历史时刻来检视作品与观者的关系，这对后世的艺术史家而言是意味深长的。人们会惊讶于李格尔这个象牙塔中的学者，竟如此敏锐地在一个世纪之前就预见当代视觉文化中的极端主观性。他利用荷兰团体肖像画这一绘画亚类，将艺术史转向作品与观者关系史，成为这一研究范式的先驱，正如此书英译本导论的作者肯普的断言："事实上，这是一份智性取向的奠基性文件，而这一取向随着在20世纪的推进变

1　李格尔在1899年的一篇文章中专门讨论了与观者相关联的"心境"概念：Alois Riegl, "Die StimmungalsInhalt der modernenKunst", *Die graphischenKünste* No. 22, 1899, pp. 47—56；英译本参见 "Mood as the Content of Modern Art", trans. Lucia Allaisand Andrei Pop, *Grey Room*, 80, Summer 2020, pp. 26-37。另外，科迪莱奥内（Diana Reynolds Cordileone）在她的《阿洛伊斯·李格尔在维也纳，1875—1905：一部身处学术体制中的传记》中的 "Mood as the Goal of Modern Art" 一节论讨了李格尔的这一概念（*Alois Riegl in Vienna, 1875—1905: An Institutional Biography*, Routledge, 2014, pp.206-210）。

得越来越重要了。"[1]

《荷兰团体肖像画》全书分为四部分，按照年代顺序叙述了从1529年至1662年近150年荷兰团体肖像画发展的历史，到目前为止这一工作仍无人超越。不过，如果此书的意义仅在于填补了艺术史研究的一项空白，是不可能引起当代艺术史界和批评界广泛兴趣的。可以说，它是第一部以作品—观者为中心的艺术史著作。那么，在李格尔对这段艺术史的描述与解释中，观者扮演着何种角色，又发生了哪些变化？

二、一部与观者相关联的艺术史

在此书中，李格尔将荷兰团体肖像画的历史演绎为作品—观者关系演进的历史，分为三个阶段。

第一阶段为"象征"时期，此一阶段艺术家利用手势和物品作为象征符号，以表明团体的性质与人物的身份，而观者发挥着心理上统一画面元素的功能。雅各布斯1529年的《公民

1　Wolfgang Kemp, *The Introduction to Aloïs Riegl*: *The Group Portraiture of Holland*, trans. Evelyn Kain, Los Angeles: Getty Research Institute, 1999, p. 2.

警卫队团体肖像画》（图1）被李格尔定义为真正的团体肖像画的起点。画中所有人的目光都朝向观者，这是利用"注意"来统一画面的早期实例。画中表现了17个人物，分上下两排。下排右起第四人做了一个手势试图吸引观者的注意力，他右边的四个同事分别用手指着他，可能是在向观者表明他就是连队的指挥官。上排右起第二个人向观者出示一支蘸水笔，表示他是连队的书记官。人物的动作极少，只有两人带着枪，但也表明了这个团体的性质；还有两人用手搭在同伴的肩上，以示兄

图1 雅各布斯《公民警卫队团体肖像画》，1529年，荷兰阿姆斯特丹国立博物馆藏

弟情谊。观看主体不只是一个普通的图画观众，而是与人物发生了紧密的联系，甚至成了"图画观念"和"构图"中的一个不可或缺的要素。严格来讲，观者是构图的一部分，只不过身处画外。

第二阶段称为"风俗"时期，引入了意大利元素，加强了人物动态，画中也增加了更多的道具，而这些动态与道具不再是一种象征符号，而是带有了风俗化的特点。画中人物向外的目光，暗示了画外观者并非只有一人，而是有许多人，他们散落在画外的不同地方，比如凯特尔 1588 年的《公民警卫队团体肖像画》(图 2)，李格尔将它归于第二时期的初期。此画中

图 2　凯特尔《公民警卫队团体肖像画》，1588 年，荷兰阿姆斯特丹国立博物馆藏

主要人物比较明显，即中央偏左那个披着绶带的人，他正用左手将旗手和中尉介绍给画外的观者。他是建立内部与外部一致性的元素，明显受到意大利艺术中主从关系的影响，但众多人物朝向的不统一又抵消了上尉的主导性。有意思的是，李格尔让我们注意到，左右两端最边缘处的两个人物凝视着观者，像一对括弧将整幅画拉向观者。

第三阶段是"最成熟的阶段"，逐渐达到了内部一致性与外部一致性和谐统一的状态。这里出现了一个悖论：典型的荷兰艺术，却要引入意大利的元素才能取得它的最高成就。因为主从关系有利于建立内部一致性，这意味着要引入一些叙事性要素和一定的情节，但具有荷兰艺术特色的是，在引入情节的同时，也将观者引入了图画。也就是说，观者成了艺术家预设的一个人物，他不再是画外的被动观者，而是画中的一个角色。

伦勃朗的《布商行会的样品检验师们》(图3)被视为完满实现荷兰艺术意志的理想之作。在办公室的一角，有五位样品检验师坐在一张桌子旁，后面站着一个仆人。我们可以看出，中间那个人物显然是主角，他正在说话，其他人都在聆听，所以从属于他。但他显得很平静，没有任何迹象表明他要

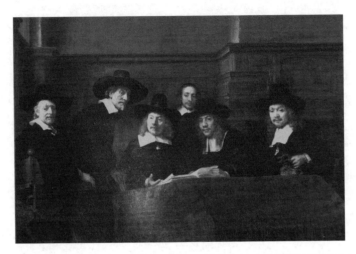

图3　伦勃朗《布商行会的样品检验师们》，1662 年，荷兰阿姆斯特丹国立博物馆藏

支配其他人，甚至他也没有直视观者，而是将目光侧向一旁。他说话的内容显然与桌上摊开的账簿有关。其他几个人物都注视着观者，目光偏下，表明观者的视线很低，就位于画面中部偏下的地方。于是，主角的话语通过其他人的聆听建立起内部一致性；而其他人凝视着观者，建立起外部一致性；同时人物之间依然维持着荷兰艺术中特有的同等关系。

最重要的问题是画外观者扮演了何种角色？法国批评家比尔格－托雷（Bürger-Thoré）推测这些官员正在与假想的一方

进行谈判，并发生了争执。李格尔大致同意他的观点，不过他认为不应过分渲染这一情境的戏剧性色彩："对于一位心平气和的观者而言，这些人物的表情，以及处于说教性注意状态的一般心境，所传达出的感觉可能更多的是满意与赞成，而不是恶意的满足感和幸灾乐祸的心态。"[1] 这就意味着李格尔不主张对作品做过于主观化的解释。伦勃朗构建了一个特定的情境，并将画面的空间扩展到了画外，使画中人物与画外观者产生了互动。当然，这类表现也不是伦勃朗首创，之前第二时期的一位画家法尔克特就画了一幅《阿姆斯特丹麻风病院的四位执事和舍监》（图 4），画中有四位执事和一个舍监，他们全都注视着观者。李格尔认为画外的观者可能是一位新入住的麻风病患者，但有学者指出，李格尔错了，因为此画不是为麻风病患者画的，而是为装点这慈善机构的办公室所作，所以将观者理解为麻风病人是不对的。[2] 不过，笔者认为或许李格尔没错，因为虽然肖像画这一画种在功能上为艺术家设置了很大的限制，

1 Aloïs Riegl, *The Group Portraiture of Holland*, trans. by Evelyn Kain, Los Angeles: Getty Research Institute, 1999, p. 285.

2 Wolfgang Kemp, *The Introduction to Aloïs Riegl*: *The Group Portraiture of Holland*, trans. by Evelyn Kain, Los Angeles: Getty Research Institute, 1999, pp. 49—50.

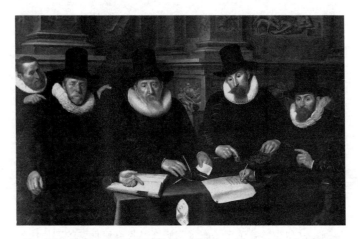

图4 法尔克特《阿姆斯特丹麻风病院的四位执事和舍监》，1624年，荷兰阿姆斯特丹国立博物馆藏

但优秀艺术家总是不愿顺从于这些限制，他会在可能的情况下最大限度地发挥自己的创造性，引发观者的想象力。

这就涉及艺术的目标与艺术作品的实际功能之间的矛盾问题。团体肖像画从功能上来说，类似今天的集体照：一个团体中的成员，大家出资请艺术家画一幅集体肖像以作纪念。这就决定了这一绘画品种的基本特点，即整幅画是由不同个性的、独立的个人肖像所组成，它不可能像历史或风俗画那样表现一个故事或情节，因为那样必然会使人物呈现较大的动态，造

成人物前后的重叠，不可能表现出每个人的完整相貌。伦勃朗的《夜巡》则是一个极端的例子，他这次走过了头，引起了客户的不满。但是李格尔认为，艺术作品的实际功能是一回事，艺术的目标是另一回事："艺术意志"最终要走向现代的主观表现。

其实，"观者"一词在李格尔前一部大作《罗马晚期的工艺美术》中也是一个出现频率极高的词。面对每一件古代作品，他都在谈观者的视线、位置、角度、距离、感受、注意力，还不时提到"现代观者"会怎么看。他所强调的"触觉—视觉"的分析结构，以及与之相对应的"近观—远观"的概念，都是从观者角度来谈的。这是因为，在《罗马晚期的工艺美术》出版之前，李格尔就已在考虑从观者角度考察艺术史了。在1896—1897年间，李格尔在一张字条上写下了如下的话："美学：部分与整体的关系。各部分之间的关系。还没有考虑到与观者的关系。与观者的关系构成了艺术史。它的一般原理则构成了历史美学。"[1] 不过我们必须看到，《罗马晚期的工

1 Cited in Margaret Olin, *Forms of Representation in Alois Riegl's Theory of Art*, University Park: Pennsylvania State University Press, 1992, p.224, note 4.

艺美术》尚不能称作以作品—观者为中心的艺术史，因为在此书中，李格尔所面对的是独立自足的古代艺术，他为自己设定的任务是依据一般知觉心理学原理对作品进行形式分析；而当他转向荷兰团体肖像这种以活生生的人像及其心理关系为主题的绘画时，他的以作品—观者关系为中心的艺术史才得以真正展开，观者不再是一个抽象的自然人，而是参与构建作品的一种主观元素，甚至处于某个具体情境中，具有了特定的身份。

通过李格尔上述两部著作，我们可了解到现代艺术史写作中存在着两类观者，即抽象意义上的观者与特定语境中的观者。

三、李格尔与潘诺夫斯基、贡布里希

同为 20 世纪西方主流艺术史家，潘诺夫斯基和贡布里希对李格尔理论的态度截然不同。潘诺夫斯基在德国时期曾借助李格尔的观念，致力于构建艺术史的认识论基础；贡布里希虽然承认李格尔是"我们学科中最富于独创性的思想家"[1]，但认

1 参见贡布里希《秩序感》"序言"，杨思梁、徐一维、范景中译，广西美术出版社 2015 年版，第 IV 页。

为其理论中隐含着历史决定论并加以严厉批判，客观上屏蔽了李格尔在英语学界的影响。显然，他们都有意无意地绕过了李格尔的观者理论，这是因为他们都是古典学者，坚持实证主义与经验主义的路数[1]，对于日益趋于主观主义的现代主义、后现代主义先锋运动，要么不屑一顾，要么敬而远之。他们不可能像李格尔及其后来的接受者们那样，将观者的当下主观体验投射到他们所研究的历史现象上。这种态度令后来的学者感到困惑[2]，但只要综览他们的研究范围（以古典与文艺复兴艺术为中心）以及与之相匹配的理性主义方法，其实也不难理解，在他们的艺术史叙事中所提及的观者均是传统抽象意义上的观者。

不过李格尔的这本书还是对潘诺夫斯基的艺术史"视点"

1 伍德（Christopher S. Wood）在他为《作为象征形式的透视法》撰写的英译本导言中，将潘氏归为德国实证主义历史学术的第二代批评家（Cf. Erwin Panofsky, *Perspective as Symbolic Form*, New York: Zone Books, 1997, p. 7）；鉴于无法给贡布里希贴上方法论的标签，哈里·芒特认为，如果希望为贡布里希找到在美术史学史上的位置，则他作为经验主义捍卫者的角色应该最为合适（参见芒特《贡布里希与美术史的前辈》，载保罗·泰勒编《贡布里希遗产论诠》，李本正译，广西美术出版社 2018 年版，第 23—35 页）。

2 艾弗森在 1979 年的文章中写道："令人惊讶的是，在这个对媒体和非模仿元素价值如此敏感的艺术时代，我们的两位主要艺术史学家，潘诺夫斯基和贡布里希，竟然最终转向了与这些问题无关的领域。"《风格作为结构：阿洛伊斯·李格尔的历史写作》（*Art History*, Vol. 2, No. I, March, 1979, p. 64）

产生了重要影响。早在 1920 年的论文《艺术意志的概念》中，潘氏就注意到，李格尔在《荷兰团体肖像画》中最早运用了"客观主义—主观主义"这对概念，认为"这对概念无疑是迄今为止最接近于具有范畴有效性的概念"[1]。这导致他在接下来的一系列论文中[2]，将艺术现象置于纯客观性与纯主观性这两极之间线性发展链条上的某个点来考察，以寻求能够客观审视艺术史的一个"阿基米德点"。比如在关于透视的研究中，他发现文艺复兴时期的线透视正是一种将"主观因素客观化"的文化现象，可以作为人类空间观念变迁史上的一个绝对视点，因为它将主观性与客观性、观者与再现都融会其中。[3] 为防止观者（解释者或艺术史家）解释上的主观任意，他在 1932 年发表的《论造型艺术作品的描述与阐释问题》一文中，提出了针对主观解释的"客观矫正"原理，为任何一种阐释的"暴力"

1 参见潘诺夫斯基《艺术意志的概念》，陈平译，《美术大观》2023 年第 4 期。

2 即《人体比例理论的历史》(1921)、《论艺术史和艺术理论的关系》(1925) 以及《作为象征形式的透视法》(1927)。

3 关于潘诺夫斯基早期的体系构建以及与李格尔理论的关系，参见波德罗《批评的艺术史家》第九章"潘诺夫斯基"，杨振宇译，商务印书馆 2020 年版，尤其是第 197—209 页。

设置了一道"不得跨越的边界"。[1]

　　贡布里希并未关注到李格尔的后期著作《荷兰团体肖像画》，他对于观者的研究仍属于知觉心理学范畴，尽管他在现代认知心理学基础上大大超越了维也纳学派的传统。贡布里希的观者理论主要见于《艺术与错觉》（1959）中的第三部分"观者的本分"（The Beholder's Share）[2]，其篇幅占了全书的四分之一，足见他对观者问题的重视。这本书对于图画再现的讨论涉及艺术家的创造与观者的接受这两个方面，他所提出的"图式与矫正"理论也是一体两面：就艺术创作者而言，哪怕是再写实的艺术都是从图式开始的，经过制作、匹配与矫正，导致了艺术形式与风格的发展；而对观者一方而言，接受图像的起点也是图式。观者首先会对图像进行猜测，然后根据经验来矫正这个猜测；如果猜测遇到障碍，人们就会摒弃原来的猜

1　Erwin Panofsky, "On the Problem of Describing and Interpreting Works of the Visual Arts", trans. Jaś Elsner and Katharina Lorenz, *Critical Inquiry*, Vol. 38, No. 3, Spring 2012, pp. 467–482.

2　彼得·伯克在一篇文章中认为，贡布里希的全部著作似乎未给予文化人工制品的接受适当的位置，尽管他承认贡氏曾表达了对"观者的本分"的兴趣（参见彼得·伯克《贡布里希对文化史的寻求》，载保罗·泰勒编《贡布里希遗产论诠》，李正本译，广西美术出版社2018年版，第22页）。我认为伯克的表述似乎存在着明显的矛盾，或许他强调的是贡氏未像当代接受理论那样关注观者的主观体验。

测，重新尝试。[1]这种强调观者知觉过程中的投射及试错的理论，来源于波普尔的科学哲学。所以，观者的"本分"既指观者在艺术创造中享有的"份额"和扮演的角色，又指观者理解图像必须具备的能力。一方面，理想的观者也会像艺术家那样去观画；另一方面，艺术家在创作过程中总是要考虑到观者的"预期"和识别能力，用贡氏的话来讲，就是"观看者以艺术家自居，必须有艺术家以观看者自居相对应"[2]。

当然，艺术家的创造"图式"与观者的接受"图式"在内容上不尽相同：前者源于传统惯例，涉及师承与画派等，如画谱便是一种物质化的图式；而后者则源于其文化背景、知识储备、艺术素养以及日常生活经验。观者欣赏一件作品，并非被动地看，而是将心中的图式"投射"到艺术家提供的作品这块"屏幕"上。甚至观看自然景物也是如此，比如观看天空的云彩，"我们把这些偶然形状读解为什么形象，取决于从它们之

1 参见贡布里希《艺术与错觉——图画再现的心理学研究》，杨成凯、李本正、范景中译，广西美术出版社 2012 年版，第 241 页。

2 贡布里希：《艺术与错觉——图画再现的心理学研究》，杨成凯、李本正、范景中译，广西美术出版社 2012 年版，第 196 页。

中辨认出已经存储在自己心灵中的事物或图像的能力"[1]。所以，观者对于图像的接受离不开心理预期，贡布里希引入了一个术语，叫作"期待视野"（horizon of expectation），并补充说这便是"借以用过分的敏感性记录下偏差与矫正"的一种"心理定向"（mental set）。[2] 这对术语贯穿全书，尤其是论观者的部分。

这就令人想起了德国康斯坦茨学派的代表人物姚斯（Hans Robert Jauss），他在贡氏的《艺术与错觉》出版数年之后，发表了题为"文学史作为文学科学的挑战"（1967）的就职演说，也将"期待视野"（Ermartungshorizont）作为他构建新文学史的关键术语。[3] 姚斯呼吁文学史研究转向对作品—读者关系的研究，并将这种文学研究新范式称作"接受美学"。接受美学"解构"了作品的概念，认为作品由两个部分组成，

1　贡布里希：《艺术与错觉——图画再现的心理学研究》，杨成凯、李本正、范景中译，广西美术出版社 2012 年版，第 155 页。

2　参见贡布里希《艺术与错觉——图画再现的心理学研究》，杨成凯、李本正、范景中译，广西美术出版社 2012 年版，第 52—54 页。在该译本中"horizon of expectation"译为"预测的视野"。

3　此文中译本参见姚斯《走向接受美学》，载姚斯、霍拉勃《接受美学与接受理论》，周宁、金元浦译，辽宁人民出版社 1987 年版，第 3—56 页。霍拉勃指出，"期待视野"这一概念并非姚斯首创，在他之前波普尔、曼海姆和贡布里希都曾使用过。（参见霍拉勃《接受理论》，同书第 340 页）

我们通常所说的作品只是一个未完成的文本图式结构，唯其本身而存在，不能产生独立的意义；只有通过读者的阅读，以读者的感觉与知觉经验将作品中的空白处填补起来，作品才真正地完成。作品多层面的图式结构是开放性的，不同时代的人可能做出不同解释，而且无论何种解释都是有意义的、合理的。于是文学史便成了文学接受史。接受美学以现象学和诠释学为理论基础，代表了文学批评的主观化倾向。虽然如"期待视野"之类的概念与贡氏的说法很相似，但两者的本质是不一样的：贡布里希运用无数知觉实验来讨论观者的"本分"，这是一种经验主义做法，寻求的是一种客观的、规律性的东西，解释了艺术创造与观者之间的互动关系是如何推进艺术形式发展的；而接受美学理论过于强调读者理解与解释的主观性，具有海德格尔阐释的"暴力"之嫌。

在视觉艺术研究领域，李格尔早在姚斯半个多世纪之前就已经在思考"历史美学"，即以作品—观者为中心的艺术史。就在接受美学兴起前后，李格尔的接受理论得到寻求突破传统的符号学和新艺术史的认同，便不足为奇了。

四、李格尔与结构主义 / 符号学

观者转向在很大程度上由符号学所推动，因为符号学的核心是接受，即对符号意义的解释。当然，将符号学运用于艺术史研究，必须从语言学术语转换为视觉术语，所以"观看"或"凝视"便成为后现代艺术史和视觉文化研究中的中心议题。符号学与精神分析的结合，又导致了女性主义的文化批评，构成了观看的异质性和多义性解释的基础。

采取符号学视角的理论家们往往将李格尔的风格理论归为结构主义，并与符号学联系起来。早在20世纪70年代末，艾弗森就看出了李格尔理论对当代艺术史研究的价值，她认为，李格尔前期对于造型艺术历史语法的探询，如《风格问题》强调风格变化的规则，这和与他同时代的新语法学家的研究相类似；后来他又"走上了一条与语言学家索绪尔相平行的路线"，转向了共时性分析。她主张扬弃李格尔的线性风格发展模式，而推崇他对艺术作品的结构分析方法。她进一步认为，李格尔在《荷兰团体肖像画》中将作品母题与形式元素作为视觉符号来进行意义的阐释，为现代艺术史及批评开辟了

道路。[1]

同时，贡布里希的观者理论受到了来自符号学艺术史的挑战。从文学领域进入艺术史领域的布列逊（Norman Bryson），虽然承认贡布里希的《艺术与错觉》是一座里程碑，但对他的心理主义（或知觉主义）方法提出了质疑，认为他所依赖的认知心理学将观者与绘画的关系"非历史化了"，观者成了一种非历史的、"给定的"角色，一种超主体的存在。布列逊提出以符号学术语"意指"来取代贡氏的"图式"，并将艺术史解释重新置于历史与文化的基础之上。[2]

布列逊与荷兰视觉文化研究学者巴尔（Mieke Bal）合写过一篇长篇论文，题为《符号学与艺术史》，此文抱负非凡，从符号学关注的重点，如语境、作者、接受者、精神分析、叙

1 Cf. Margaret Iversen, "Style as Structure: Alois Riegl's Historiography", *Art History*, Vol. 2, No. I, March, 1979, p. 66.

2 布列逊指出："我们不能像贡布里希那样，理所当然地认为观者是'给定的'：观者的角色，以及他被要求做的事，是图像本身决定的，而中世纪教堂艺术隐含的观者，与拉斐尔画中隐含的观者迥然不同，与维米尔画中隐含的观者也截然不同。在知觉论者对艺术的解释中，观画者是如同视觉解剖结构那样一成不变的，而我的论点在于：无论在贡布里希还是在其他人的著作中，所强调的认知心理学都已将观画者与绘画作品的关系非历史化了——历史是处在被悬置起来的状态中。"（诺曼·布列逊：《视觉与绘画：注视的逻辑》，郭杨等译，浙江摄影出版社2004年版，第xxv页）

事学、意义等问题，一直谈到皮尔斯与索绪尔的符号学原理，还提出了"艺术史的符号学转向"，可谓一份符号学艺术史的纲领性文献。[1]文章一开始便认为，李格尔（和潘诺夫斯基）的工作与皮尔斯和索绪尔的基本原则是一致的。不过，符号学艺术史的目标并非对作品本身做出解释，而是研究对观者来说艺术作品是如何被理解的，也就是说，符号学描述塑造观者行为的惯例和概念操作——无论这些观者是艺术史家、评论家，还是一群观看展览的观众。

接下来，作者将观者分为两类：一类是理想性观者（ideal spectators），另一类是经验性观者（empirical spectators）。经验性观者是现实中活生生的观者，他们在展览馆空间中观看图画并讨论他们所看到的东西；理想性观者是一种较为抽象的角色，图像赋予他扮演在画外的某种角色和功能。符号学研究的观者是经验性的观者，这与符号学家对符号—事件的具体性、物质性和社会性的理解是一致的。

符号学艺术史认为，接受不是给定的或一成不变的；同

1 Cf. Mieke Bal and Norman Bryson, "Semiotics and Art History", *The Art Bulletin*, Vol. 73, No. 2, Jun., 1991, pp. 174–208.

样，观看一件艺术作品，社会各群体以及同一个群体中的各成员，其观看代码是不同的，也不是给定的。例如，关于某次法国沙龙展的历史记录，只是一些高度专业化的回应而已，除了评论、小册子、回忆录的读者之外，尚有许多其他观者与读者。符号学的接受分析追求一种全面的接受史，要将目光从撰写评论、小册子和回忆录的人身上移开，挖掘出尚未进入主流话语的那些观看代码。符号学在官方记录之外，假定存在着另一个观看的世界，它构成了现实的接受和它的语境。符号学与性别研究结合在一起，引发对于观者性别的探究。档案材料中缺乏女性观看的痕迹，只记录男性观看，所呈现的接受语境是不充分、不完整的。这是由艺术史体制所造成的结果，于是又促使学者去调查机构的力量，这些机构认同某些群体而排除另一些群体的接受。

作为一种思想方法，符号学成了新艺术史挑战传统的思想武器，同时也对观者转向起着推波助澜的作用。下面我们试举几例艺术史研究个案，一窥当代西方学界在李格尔理论的启发下思考观者问题的若干不同侧面。

五、阿尔珀斯与宾斯托克：再现模式下的绘画—观者关系

阿尔珀斯（Svetlana Alpers）在其成名作《描述的艺术》（1983）中明确表示，她的荷兰艺术研究属于艺术史学主流之外的一个传统，即"非意大利图像研究"，这个传统的起点是李格尔，一直延续到当代学者弗雷德。[1]与李格尔颇为相似的是，阿尔珀斯也将自己的研究建立在南北艺术的二分之上。就在此书出版的同一年，阿尔珀斯与他人合作创办了《再现》杂志，并在第1期上发表了《无再现的解释，或观看〈宫娥〉》一文，呈现了她的这种二分法以及她对作品—观者关系的看法[2]。

文章围绕委拉斯克斯《宫娥》展开讨论。她认为，这幅画与维米尔的《绘画艺术》、库尔贝的《画室》一道，堪称西方最伟大的再现，但在艺术史界并未得到足够的关注和令人满意

1　Cf. Svetlana Alpers, *The Art of Describing: Dutch Art in the Seventeenth Century*, University of Chicago Press, 1983, p. xx.

2　Cf. Svetlana Alpers, "Interpretation without Representation, or, the Viewing of *Las Meninas*", *Representations*, No. 1, Feb., 1983, pp. 30–42.

的解释，于是她问道："为什么在我们的时代，关于这件作品的主要研究，最严肃、最经久的文章，是米歇尔·福柯撰写的？"[1] 问题就出在了艺术史解释的单一性上：艺术史家都以为艺术作品创作出来，不仅供人观看，也供人解读，而且意义总是附着于再现的情节上。阿尔珀斯指出，不是所有作品都有必要去寻求意义，在潘诺夫斯基所寻求的"意义"之外，还有一个"再现"的研究维度，就像文学理论对于文本本身的研究。另外，在贡布里希那里，"再现"被理解为一种技能，通过制作与惯例而达到乱真或"错觉"的效果，这样一来，"贡布里希成功地将完美的再现归结于图画的消失：在委拉斯克斯所描绘的画家、公主和她的随从的完美错觉面前，再现问题便退避三舍了"[2]。她认为福柯评论的力量就在于，他在作品中发现了古典艺术的再现问题，并将以下这一点作为理解此画的要点：缺席的观者主体与所见世界之间的相互作用。

阿尔珀斯进而对福柯的观点进行了修正与补充，她认为，

1　Svetlana Alpers, "Interpretation without Representation, or, the Viewing of *Las Meninas*", *Representations*, No. 1, Feb., 1983, p. 30.

2　Svetlana Alpers, "Interpretation without Representation, or, the Viewing of *Las Meninas*", *Representations*, No. 1, Feb., 1983, p. 36.

这种相互作用是画家在同一幅画中引入了两种不同的再现模式造成的:"每种模式都以不同的方式构建起观者与所描绘世界的关系。正是这两者之间的张力——就像人们试图用手将两个相反的磁极结合在一起时的张力——赋予这幅画以活力。"[1]接着阿尔珀斯阐述了她的二分法:第一种是南方(意大利)的再现模式,将画面当作一扇窗户,艺术家位于观者一方,透过这个窗口看世界,运用线透视在平面上重建这个世界;第二种是北方(荷兰)的再现模式,画面是一个表面,世界图像投射其上,如同光线投射在视网膜上形成的画面。这种复制性的图像只是为了观看,没有人类制作者的干预,而且如此所见的世界被设想为先于艺术家和观者而存在。于是,"第一种模式的艺术家声称'我看到了世界',第二种模式的艺术家则表示世界是'被看到的'"[2]。

从以上分析阿尔珀斯得出结论,就绘画—观者关系而言,荷兰艺术排除了画前的观者,或者说观者(艺术家)就位于图

<hr>

1 Svetlana Alpers, "Interpretation without Representation, or, the Viewing of *Las Meninas*", *Representations*, No. 1, Feb., 1983, p. 36.

2 Svetlana Alpers, "Interpretation without Representation, or, the Viewing of *Las Meninas*", *Representations*, No. 1, Feb., 1983, p. 37.

画之中：她举例说，《宫娥》中的艺术家本人，或凡·艾克的《阿尔诺芬尼夫妇像》中后墙镜子所反射的画家肖像，"就像是身处他所绘制的世界中的一个测量员"[1]。阿尔珀斯将观者理解为处于图画之中，是因为她认为荷兰绘画源于荷兰人的一种"绘制地图的冲动"。但是，丰富多彩的荷兰图画真的会像实际的地图那样，无须观者的主观体验？[2] 阿尔珀斯的解释明显是有选择性的，比如她回避了团体肖像画，而这一画种的前提恰恰是要预设观者的在场。在李格尔看来，南北再现模式均与观者相关联，意大利再现模式呈现的是一个客观性的"被看的世界"，荷兰模式则是主观性的"我在看世界"。

整整 20 年之后，年轻学者宾斯托克在同一份杂志上发表了《观看再现：或伦勃朗〈布商行会的样品检验师们〉中隐藏的大师》一文[3]，回应了阿尔珀斯的观点。宾斯托克属于她的学

1 Svetlana Alpers, "Interpretation without Representation, or, the Viewing of *Las Meninas*", *Representations*, No. 1, Feb., 1983, p. 37.
2 Cf. Benjamin Binstock, "I've got you under my skin: Rembrandt, Riegl, and the Will of Art History", in *Framing Formalism*: *Riegl's Work*, Routledge, March 7, 2001, pp. 234–235.
3 Cf. Benjamin Binstock, "Seeing Representations; or, The Hidden Master in Rembrandt's *Syndics*", *Representations*, Vol. 83, No. 1, Summer 2003, pp. 1–37.

生辈，正是阿尔珀斯在伯克利将他引入艺术史大门，所以他在文中提道："我不同意她的观点，是我对她所表达的最大尊重。"[1]宾斯托克研究李格尔颇有心得，或许因为他的主要研究领域也是荷兰艺术，绕不开李格尔。他在写作时会不时回到李格尔，以他为镜，考辨当代理论与学术传统的异同与得失。[2]

宾斯托克赞同阿尔珀斯对于再现模式的强调，也不反对她的二分法，但认为她关于北方模式不承认观者—世界相互作用的说法与事实不符，因为她列举的维米尔作品，无论是《代尔夫特风景》还是《绘画艺术》，画外观者的位置都是明确的，画家本人也毫不含糊地"假定自己与观者站在图画世界之前"[3]。不过宾氏此文并非主要讨论维米尔，而是回到了李格尔

1 Benjamin Binstock, "Seeing Representations; or, The Hidden Master in Rembrandt's *Syndics*", *Representations*, Vol. 83, No. 1, Summer 2003, pp. 32-33.

2 宾斯托克在为李格尔《视觉艺术的历史语法》的英译本撰写的前言《阿洛伊斯·李格尔：纪念碑式的废墟》的开篇便写道："艺术史家们来了又去了，永远不会改变你的观点；当我精疲力竭之时，会稍停片刻，想想李格尔。在艺术史的学术史上，李格尔著述的才智、首创性与研究范围至今仍无人超越。"（Aloïs Riegl, *Historical Grammar of the Visual Arts*, trans. Jacqueline E. Jung, New York: Zone Boods, 2004, p. 11）

3 宾斯托克是维米尔专家，他在注释中提及他随后将出版（于2008年出版面世）的著作为维米尔的这幅作品以及其他绘画提供了新的解释（*Vermeer's Family Secrets: Genius, Discovery, and the Unknown Apprentice*, Routledge, 2013）。

曾研究过的伦勃朗名作《布商行会的样品检验师们》(图3)。在他看来,这幅画与委拉斯克斯的《宫娥》一样,都是理解西方艺术史上观者问题的典型之作,因为它们都再现了"观看"(seeing)。

伦勃朗这件作品被公认为他职业生涯的最高成就,但关于桌旁五个人物在做什么,在看着谁等问题,众说纷纭。如上文所述,李格尔认为他们正与一个处于观者位置上的人谈判。宾斯托克提出了一个全新的假设,观者就是艺术家本人!X光扫描揭示了现有作品下面的一个最初的构图,五位模特僵硬排列着。宾斯托克还发现,现存伦勃朗为此作画的三幅素描是画在行会账簿页面上的,其中一页画的是创作草图,再现了画中左侧的三个人物(图5);另两页各画了一个人物写生。于是他重构了伦勃朗当时的作画过程:画家对最初的构图不满意,于是在账簿的空白页面上画了这些草图和习作。现在画中的这些人物,原本是在观看桌上那本账簿中伦勃朗为他们画的人像习作,就在他们抬起头来看向画家这一刻,被伦勃朗抓住并定格于画面,有如现代快照。

当然,账簿页面上画的习作以及画家本人都没有在作品中表现出来,也没有发现任何与此相关的图像志证据,但宾斯托

图5　伦勃朗为《布商行会的样品检验师们》画的群像草图

克认为，这是一个"盲点"，此画正是围绕它构建起来的（文章标题中"隐藏的大师"即为此意）。不过，这一有趣的假设也并不是主观臆想，X光探查结果，对博物馆中素描原作用纸（材质、尺寸、细线和记账笔迹）的细节分析，为还原作画情境所做的实验等，构成了支持这一假设的证据链。最后宾斯托克得出结论，伦勃朗巧妙克服了传统肖像画（如《宫娥》）中画家与模特相对立的难题，使他们处于一种辩证关系之中；反过来，作为观者的我们，也能间接地体验到这种关系，这一点

正是此画取得的主要成就。

宾斯托克指出，李格尔在此画的观者身份问题上弄错了，因为他过于强调主要人物以语言构建了内部一致性，其实伦勃朗主要是利用了视觉手段来处理人物之间以及人物与观者之间的关系。所以此画应该被理解为对于观看的再现："伦勃朗描绘了样品检验师们在他的习作中看到了他们自己之后，现在又向画外看着正在看着他们的他（指画家）。我们姗姗来迟，取代他作为观者，看着他们的同时也被他们所看。这幅画在反观它自己。"[1]这就是此文主标题"观看再现"的主要含义。

尽管如此，宾斯托克还是认为李格尔的基本论点以及对许多细节的解读都是正确的，而他的二分法"一方面涉及近观、对称、线性轮廓、触觉表面以及触觉体积的形式对立，另一方面涉及对远观、深度、视觉和光影形式的主观感知"，正是在这个意义上，李格尔关于《布商行会的样品检验师们》的结论可当作一个范例，证明了他关于艺术史的思考至今仍无人

1　Benjamin Binstock, "Seeing Representations; or, The Hidden Master in Rembrandt's *Syndics*", *Representations*, Vol. 83, No. 1, Summer 2003, p. 3.

超越。[1]在宾斯托克看来，阿尔珀斯发动的论战是李格尔的延续，但她的二分法若能建立在李格尔的基础之上或许可以避免矛盾。进而言之，她将艺术品本身视为再现方式来研究是不够的，应加以扩展，将艺术史解释也视为一种再现，"它们有自己累积的历史、对立的阵营、竞争的刊物，等等，我们的解释被嵌入其中"[2]。

在文章的最后，宾斯托克回到了阿尔珀斯论《宫娥》的话题，在他看来，此画之所以令人困惑就在于，画家与模特之间、模特与观者之间存在着复杂的对立关系。

委拉斯克斯将皇家夫妇肖像……与他自己的《宫娥》相对立。这对夫妇肖像没有具体的观者，只有君主无所不能、无所不在的凝视，这与南方模式相对应，也与福柯在"权力／知识体制"中缺席的主体相一致。相比之下，《宫娥》显然存在着一个特定的具身观者，与北方模式相

1 Cf. Benjamin Binstock, "Seeing Representations; or, The Hidden Master in Rembrandt's *Syndics*", *Representations*, Vol. 83, No. 1, Summer 2003, p. 5.

2 Benjamin Binstock, "Seeing Representations; or, The Hidden Master in Rembrandt's *Syndics*", *Representations*, Vol. 83, No. 1, Summer 2003, p. 31.

一致。这种二分法反映在委拉斯克斯的双重身份上，他既是宫廷画家，又是《宫娥》的创作者；而公主既是女儿，又是委拉斯克斯的模特。同样，观者要么是君主，体现了作品作为宫廷画像的历史功能；要么是艺术家和我们，这反映了这幅画作为一座西方艺术尚不成熟之纪念碑的地位。[1]

就在委拉斯克斯完成《宫娥》6年之后，伦勃朗的《布商行会的样品检验师们》问世，成功地"调和了这种对立，因为艺术家与他的模特进行着互动，并占据了我们观者的位置"[2]。值得注意的是，引文中宾斯托克提到的"具身观者"（bodily viewer）的概念，常见于当代视觉文化研究的话语之中，具有强烈的主观体验色彩，同样也适用于后期李格尔笔下的观者。

1　Benjamin Binstock, "Seeing Representations; or, The Hidden Master in Rembrandt's *Syndics*", *Representations*, Vol. 83, No. 1, Summer 2003, p. 30. 着重号为笔者所加。

2　Benjamin Binstock, "Seeing Representations; or, The Hidden Master in Rembrandt's *Syndics*", *Representations*, Vol. 83, No. 1, Summer 2003, pp. 30-31.

六、弗雷德：观者不在场的虚构

宾斯托克推测，阿尔珀斯关于荷兰绘画排除了观者（或位于画中）的观点，或许受到了另一位新艺术史家弗雷德（Michael Fried）的《专注性与剧场性》的影响。[1] 在这部讨论18世纪法国绘画的著作中，弗雷德将"绘画与观者关系"这一"狄德罗式的问题"作为讨论的中心议题，可视为当代艺术史"观者转向"的一个实例。

弗雷德要挑战的是这样一种艺术史传统，即这一时期的法国绘画总是被描述为从反洛可可的新古典主义到浪漫主义、再到写实主义的一系列相互脱节的时期或运动，而且受到风格分析与图像志这两种"本体论"方法的支配。他提出的替代性解释策略，是将这一时期的法国绘画视为向现代主义发展的一个开端，其关键特征是艺术家通过加强画中人物的"专注性"，努力去除绘画—观者关系中的"剧场性"。这一构想多少与他多年前对极简主义雕塑的批判相关，而"剧场性"这个概念也

1 Cf. Benjamin Binstock, "I've got you under my skin: Rembrandt, Riegl, and the Will of Art History", in *Framing Formalism: Riegl's Work*, Routledge, March 7, 2001, p. 256.

正是他在 1967 年发表的批评文章《艺术与物性》中的一个关键词。[1]

所谓"专注性"（absorption）是指画中人物，无论是在阅读、祈祷甚至在睡觉，都全身心地沉浸在他所参与的活动中，画面构成了一个独立自足的世界，完全忽略观者的在场。专注性既有助于取得构图的一致性，又具有真实感人的戏剧性力量。与之对立的"剧场性"（theatricality）则是个贬义词（弗雷德解释说这个词有两层含义，既可理解为"剧场性"，也可理解为"戏剧性"，而"戏剧性"是专注性的必要前提），它指那些直接诉诸观者的绘画，如洛可可艺术家布歇的作品，刻意地讨好与迎合观者，丧失了艺术的真实与美。这两个对立的概念取自当时法国批评界，而弗雷德的解释策略正是有意回避常见的社会学套路，以同时代批评家（狄德罗是最杰出的代表）的观点来佐证当时法国一批最好的画家（如格勒兹、夏尔丹和大卫等）的作品效果。

不过，悖论似乎一直伴随着弗雷德论证的脚步。首先，作

1 参见弗雷德《专注性与剧场性》，张晓剑译，江苏凤凰美术出版社 2019 年版。另见他的《艺术与物性》（张晓剑、沈语冰译，江苏美术出版社 2013 年版）的导论部分，尤其是其中第三节"艺术批评与艺术史"。

品创作出来就是供观者看的，画家下笔时不得不考虑观者的预期（即贡布里希的"期待视野"），他如何才能做到忘却观者的在场？这看似是个完不成的任务。弗雷德解释说，这其实是画家的一种"虚构"，为了有效地将与画中情节无关的画外观者彻底排除掉，画家必须选择那些充满激情的故事情节来表现，如格勒兹的《给孩子读〈圣经〉的父亲》（图6），父亲被书中内容深深感动以至停顿下来，一大家子人都处于全神贯注的状

图6　格勒兹《给孩子读〈圣经〉的父亲》，1755年，沙龙，私人收藏

态，除了那个不懂事的小孩子正逗着一只小狗，祖母本能地抓住他，生怕小狗叫出声来。弗雷德解释说，这种专注性手法在狄德罗沙龙评论之前的艺术评论中就已经出现，是自卡拉瓦乔以来就已经形成的一个传统。弗雷德反复提到了其中的辩证关系：虽然画家有意识地排除了观者的在场，但唯其如此，画家才能更好地将观者带到画前，"使他们在一种想象性的投入中，神情恍惚地站在那里出神"[1]。

但面对风景画等题材时，矛盾又来了。风景画没有激动人心的叙事情节，何以排除观者？狄德罗曾在他的画评中谈到了当时最优秀的风景画家韦尔内的几幅沙龙作品，说他观画时仿佛进入画中漫步，并与友人谈论着各处的景点。这种观者进入绘画中神游的说法，似乎也与排除观者的虚构相矛盾。这一次，弗雷德又从狄德罗那里演绎出了"田园式"概念，以与"戏剧式"相对：前者关乎自然的再现，其目的是唤起观者心中对于自然的体验，若能使观者产生身临其境的错觉，便达到了最高境界；而后者则关乎人类的激情与行动，若不断然否定观者的

1　弗雷德：《专注性与剧场性》，张晓剑译，江苏凤凰美术出版社 2019 年版，第 60 页。

在场，则显得虚伪做作，不符合观者（包括批评家）的预期。

在此书最后一章关于大卫画作的讨论中，这种新的绘画—观者关系的发展到了高潮，因为大卫采取了否定观者在场的最极端手段，给出的实例便是他那幅多少不被人重视的《正在接受施舍的贝利撒留被他的士兵认出》（图 7）。罗马晚期战功赫赫的将军贝利撒留因受到皇帝的猜忌而被革职，竟落到双目失

图 7　大卫《正在接受施舍的贝利撒留被他的士兵认出》，1781 年，沙龙

明，流落街头的境地。当一位妇女给他以施舍时，一个罗马士兵突然间认出了他就是自己昔日的将军。一反以往画家处理这个老题材的方式，大卫将这个画兵安排在图面左侧的背景中，他凝视着贝利撒留，惊讶地举起了双手。画家使这个士兵成了一个"代理观者"，换句话说，画家通过透视手段直接将观者拉到了士兵前面，并将画面转了90度，从而实现了戏剧性的最大化，完全排除了观者的在场，当然也就彻底摒弃了剧场性。

弗雷德对18世纪法国绘画的讨论，在年代上承接了李格尔讨论的巴洛克时期。李格尔也提到"剧场性"概念，但并无弗雷德（或狄德罗）笔下的贬义色彩，而是将其视为欧洲绘画向着现代主观体验演化的一种趋势。如在谈到伦勃朗《夜巡》中指挥官直接走向观者时，他说这是一种现代观者所感兴趣的"剧场效果"（theatralischer Eindruck），但伦勃朗之所以没有沿着这一方向继续走下去，是因为"北方艺术家不擅长开发此类剧场效果的可能性。然而对法国人而言，这正是对他们有利的东西，是适合于他们性情的一个大好机会，引导他们成为接下来两百年欧洲的主导性艺术力量"[1]。另外，弗雷德的"专

1 Aloïs Riegl, *The Group Portraiture of Holland*, trans. Evelyn Kain, Los Angeles: Getty Research Institute, 1999, p. 312.

注性"与李格尔"注意"概念看似意思相近，但却有着本质的区别。"专注性"旨在加强画内情节的统一性并尽量排除观者，而李格尔的"注意"则与观者密切相关，它是人物与观者之间取得"外部一致性"的心理纽带。所以，正如宾斯托克所说，弗雷德的专注性模型，是在不考虑观者的知觉或心理图像的情况下构建起来的。[1] 这可能就是弗雷德不断陷入矛盾境地又不断需要自圆其说的原因。从常识来看，画面中是否出现"专注性"或"剧场性"效果，在很大程度上取决于作品的题材与功能。所以读者会问："当绘画的主题——无论是阅读、布道还是聆听——在逻辑上规定专注性应该发生之时，它不就产生了吗？"[2]

弗雷德与李格尔最大的区别在于，李格尔是将自己的研究对象置于从客观方式向主观方式演化过程中的一个阶段来处理，由于"客观—主观"这对概念具有认识论范畴的有效性（用潘诺夫斯基的话来说），所以即便在今天看来他的解释也

1 Cf. Benjamin Binstock, "I've got you under my skin: Rembrandt, Riegl, and the Will of Art History", in *Framing Formalism: Riegl's Work*, Routledge, March 7, 2001, p. 257.

2 Barbara Maria Stafford, Book Review, *MLN*, Vol. 96, No. 5, Comparative Literature, Dec., 1981, pp. 1215-1216.

不算过时。而弗雷德的"专注性—剧场性"概念是从18世纪艺术评论中抽绎出来的一对术语，用来概括特定时期的艺术特征是合理的，但用来描述长时段艺术发展则显得很勉强。他的艺术史构想是，18世纪狄德罗的反剧场性是现代艺术的源头，至19世纪下半叶马奈艺术达到顶点。但是自马奈之后一直到他写作时的后现代主义，绘画在功能、观念和媒介上经历了极大的变化，很难再用这套"去剧场化"理论进行描述。所以弗雷德不得不承认，马奈之后的绘画—观者关系经历了怎样的变迁还有待发现，但那是另一项研究或其他艺术史家的任务了。[1]

我们下面将要呈现的沃尔夫冈·肯普关于19世纪绘画—观者关系的讨论，他所讨论的绘画作品在年代上同样接续了弗雷德的研究，但提供了另一种解决方案。

七、沃尔夫冈·肯普：视觉"空白"与观者的构建

身处德语学术的语境中，当代德国著名艺术史家肯普十分

1 弗雷德：《艺术与物性》，张晓剑、沈语冰译，江苏美术出版社2013年版，第65页。

关注李格尔的观者理论。他将接受美学的基本原理运用于作品分析，并主张将艺术史研究转向接受史。1983年，他出版了《观者的本分：19世纪绘画的接受美学研究》[1]一书，讨论了图画中的"确定性因素"以及"辅助接受手段"是如何引导观者接受作品的；两年之后，他在《再现》杂志上发表了一篇题为《死亡起作用：19世纪绘画中构成性空白的个案研究》[2]的论文，称这是对此前工作的延续，主要谈的是图画中的"不确定因素"同样可以引导观者对作品的接受。

肯普的命题是，19世纪法国绘画经历了从古典主义的"可理解性法则"到现代主义的"过度编码"，从而改变了创作—接受、绘画—观者之间的关系。肯普将美学家沃尔夫冈·伊泽尔（Wolfgang Iser）的"空白"（Blank）概念运用于视觉艺术研究。伊泽尔与姚斯齐名，同为康斯坦茨学派，"空白"正是他思考文学—读者关系的一个中心概念，它最终来源于波兰现象学家与美学家因加登（Roman Ingarden）的

1　Wolfgang Kemp, *Der Anteil des Betrachters*: *Rezeptionsa sthetische Studienzur Malerei des 19. Jahrhunderts*, Mäander, 1983.

2　Wolfgang Kemp, "Death at Work: A Case Study on Constitutive Blanks in Nineteenth-Century Painting", *Representations*, No. 10, Spring, 1985, pp. 102-123.

"不确定之处"的概念。根据现象学，每一部文学作品，每一个表现对象都包含着无数的"不确定之处"。[1] 在肯普的视觉艺术研究中，"空白"即指艺术家在作品中留下的不完整之处，需要通过观者的想象加以完成。肯普的目标就是要准确揭示出作品中这种未完成性的聚焦点及其构成方案。[2]

虽然古典主义要求图画再现具有可理解性，但实际上将事物的各个面向在画面上都完整再现出来是不可能的。肯普举例说，在日常生活中，我们看一个人只能看到其正面，不可能看到他的背后（那是立体派画家所追求的效果），所以他的背面就是留给我们的一个"空白"点，给我们留下了想象的空间。肯普指出，空白本身是有结构的，可通过"潜在的关联"来实现其沟通功能，也就是"将画面与观者之间的沟通和画面内部的沟通关联起来"[3]。

比如，19世纪初叶画家普鲁东（Pierre Paul Proudhon）

1 关于因加登与伊泽尔的文学理论，参见霍拉姆《接受理论》（收入《接受美学与接受理论》）中的介绍，此书中因加登译为"茵格尔顿"，伊泽尔译为"伊瑟尔"。

2 Cf. Wolfgang Kemp, "Death at Work: A Case Study on Constitutive Blanks in Nineteenth-Century Painting", *Representations*, No. 10, Spring, 1985, p. 107.

3 Wolfgang Kemp, "Death at Work: A Case Study on Constitutive Blanks in Nineteenth-Century Painting", *Representations*, No. 10, Spring, 1985, pp. 108–109.

为法院大厅画了一幅油画《正义女神和复仇女神追逐罪犯》（图8），画面分上下两个部分，下部一个受害者被杀死，左边有个罪犯正要逃跑，扭头回望着受害者；上部，正义与复仇的寓意形象飞驰而来，扑向罪犯。由于画中的罪犯看不到上部场景，这就形成了一个"功能性空白"；而观者看到了画中罪

图8　普鲁东《正义女神和复仇女神追逐罪犯》，1808年，巴黎卢浮宫藏

犯所看不到的上部场景，于是通过联想完成了对绘画寓意的接受。所以，无论是文学文本还是图画文本，空白就是"文本中看不见的接合点，当它们划分出彼此的图式与文本视角时，也就触发了读者的联想行为。因此当图式和视角连接在一起时，空白就消失了"[1]。这个例子表明，空白也可以是古典艺术"可理解性法则"的一种辅助手段。

不过空白既可促进沟通，也可妨碍沟通。肯普举了另一个例子来说明"空白"在现代绘画中牺牲了可理解性而表现出任意性的复杂情况。这就是法国19世纪下半叶学院派大师热罗姆（Léon Gérôme）创作的一幅表现"内伊元帅之死"题材的作品，最初于1868年沙龙上展出，当时题为"1815年12月7日上午9时"（图9）。

内伊（Michel Ney）是拿破仑手下最骁勇善战的元帅，后来投靠了复辟的波旁王朝，拿破仑东山再起后他又投向拿破仑并参加了滑铁卢会战，在波旁王朝第二次复辟之后，他被判处了极刑。如果不了解这些背景，单从画面以及标题上看，观

1　Wolfgang Kemp, "Death at Work: A Case Study on Constitutive Blanks in Nineteenth-Century Painting", *Representations*, No. 10, Spring, 1985, p. 109.

图9 热罗姆《内伊元帅之死》，1868年，英格兰谢菲尔德格雷夫斯美术馆藏

者是不可能理解这幅历史画的。一堵石灰剥落、布满划痕的石墙，墙下有一个俯卧的死者；顺着建筑物与大道上辙痕的透视视角向远处看去，一班士兵正离开现场。我们的视线会在一个黑衣人物身上停住，他就是执行死刑的副官，正回头一瞥，又将观者的目光带回到这具尸体。他的动作引入了一种因果关系：被处决的人站在右边的墙壁之前，行刑队站在他面前，就在画面之外；行刑后，他向士兵方向倒下，而士兵们则沿着大道离开。所以黑衣人物在画中是一个重要元素，他有助于观者

把握住两个"空白"的意义，一是墙壁，一是画面前部的空间。而这后一个空间，既是图画的叙事性空间，也是观者所处的空间。一方面，环绕着死去英雄的这个大空间，要求观者将其作为一个历史事实来读解；另一方面，最先吸引观者注意力的那面空墙，也给人留下了巨大的想象空间。

当我们把注意力转回最初吸引我们的那堵墙时，空白所具备的注入多重含义的能量就变得很清晰了。在那里，表面上什么也没有，实际上一切都被铭刻了：历史，作为绘画的历史，以及绘画史。从这堵空墙开始，我们得以进入这幅画，现在我们又回到了它；这个"接缝"显然有话要说。内伊在生命的最后时刻遮住了墙面。墙上的空白是内伊留下的空白。没有击中他的子弹打在墙上；光线洒在伤痕累累的墙面，就像死者的灵韵（aura）。这个空白可以被看作图画前面区域的画内对应物：在那儿开始的行动作为沉淀物留在了墙上，成了弹痕和空无。因此，热罗姆做出了也许是第一个，无论如何也是最引人注目的尝试，他试图将历史或只是发生的一个事件浓缩于一幅画中，而

这一事件实际上以空间和时间的四个维度将自身彻底呈现在一个表面之上。[1]

　　画家以高超的技巧过度地编码。在尸体上方的墙壁中央，书写着模糊的"VIVE L'EMPEREUR"（皇帝万岁）几个字，有人在上面画上了斜杠。在右边，同样的文字又出现了，但只有"VIVE"这个词是完整的，最后几个字母已模糊不清。由此看来，"热罗姆是一位会考虑观者反应的艺术家，他会用精准的冲击和精心计算的间断来对抗观者惯常的预期。他对他所使用的手段以及他的公众都施加了很大的压力，但并未超过他们所能承受的限度。成功忍受了画面张力的观者，也会因自己的付出而得到回报"[2]。根据肯普，观者在画前的位置也是经过精心设计的：观者的眼睛就处于画面高度的中部和从右侧边缘开始的三分之一处，这是观者注意力进入画面的起点。比起普

1　Wolfgang Kemp, "Death at Work: A Case Study on Constitutive Blanks in Nineteenth-Century Painting", trans. Raymond Meyer, *Representations*, x, Spring 1985, p. 115.

2　Wolfgang Kemp, "Death at Work: A Case Study on Constitutive Blanks in Nineteenth-Century Painting", trans. Raymond Meyer, *Representations*, x, Spring 1985, p. 116.

鲁东的画作来，热罗姆对观者提出了更高的要求：观者必须自己将画面中的元素关联起来，确定那些不确定的东西，通过想象填补画中的空白。

于是，在19世纪短短的几十年时间里，法国出现了两种完全不同的历史画模式，与文学史上的两种模式相对应，一是"主题性小说"，一是"连载小说"。"主题性小说"的目的在于说教与宣传，要求作家仔细构建各种要素的关联性，达到作品的可理解性，不过空白数量减少了，读者或观者的思维活动也相应减少；"连载小说"即19世纪的悬疑小说和现实主义叙事，增加了作品中的空白点，通过其视角的变化和不确定元素降低了作品的可理解性，但信息的隐藏却刺激起读者接受的主动性，自己将故事变得完整和生动起来。处于现代主义绘画前夜的历史画，在探索表达技术与媒介最大可能性的过程中，也造就了现代观者，正如他文章最后一句话所说：

艺术是一所大学校，它培养起观者一种态度，这种态度是积极的而非只是经验性的爱好；它延续了一种媒介，

这种媒介似乎有着更多的空白，更少的确定性，但却完全是由"特殊安排"所构成的。[1]

肯普指出，热罗姆的作品表明了在短短几十年时间里"断裂法则"（the law of rupture）便接替了"可理解性法则"，意味着艺术正走向现代主义，只不过热罗姆还没有走向极端，而是在摸索这种可能性的边界。在肯普的案例中我们看到，李格尔的客观—主观图式在这里产生了回响，贡布里希"观者的本分"语境中的观者也在这里获得了历史的维度。

八、斯坦伯格：作为体验被"攻击"的观者

斯坦伯格（Leo Steinberg）是一位具有非凡影响力的当代美国艺术史家，他早在纽约大学读博期间就从观者的观画距

1　Wolfgang Kemp, "Death at Work: A Case Study on Constitutive Blanks in Nineteenth-Century Painting", trans. Raymond Meyer, *Representations*, x, Spring 1985, p. 120.

离与角度对卡拉瓦乔绘画进行了有趣的考察。[1] 而他关于毕加索的《阿维尼翁的少女》（以下简称《少女》，图10）的专题研究，则是当代艺术史学中最早运用李格尔理论的一个案例，即1972年首次发表的长文《哲学妓院》。此文发表后被认为创造了艺术史的一种"新文学样式"，并"逐渐获得了神话般的地位"（克劳斯语）。[2] 在此文中，斯坦伯格利用毕加索为此作

1 参见斯坦伯格《在切拉西礼拜堂中的观察》（"Observations in the Cerasi Chapel"，*The Art Bulletin*，Vol. 41, No. 2, Jun., 1959, pp. 183–190）。这间礼拜堂的祭坛两侧分别挂着卡拉瓦乔的名画《圣彼得被钉上十字架》和《圣保罗的皈依》，由于空间狭窄，观者不可能按正常角度观画。斯坦伯格从观者进入狭小礼拜堂的视觉体验角度，重构了卡拉瓦乔的创作意图，即有意识地让观者在狭小礼拜堂斜着观看，所以画中那种夸张的人体姿态和强烈的透视短缩法，从斜视的角度看便造成了画面向祭坛纵深延展的错觉。这就解释了卡拉瓦乔的画法并不是画家的任性所为，而是由我们观者的观画距离和角度所决定的；正面观看在构图上的缺陷，从斜着看去便可得到的补救。这与16、17世纪欧洲艺术家对"歪像"（anamorphoses）的研究相关联，斯坦伯格在注释中引用了巴尔特律赛提（Jurgis Baltrusaitis）的《歪像：或奇怪的透视》（*Anamorphoses, où perspectives curieuses*，Paris, 1955）；另参见贡布里希《艺术与错觉——图画再现的心理学研究》（杨成凯、李本正、范景中译，广西美术出版社2012年版，第213—214页）中关于歪像的论述，贡氏在注释中也引了同一本书。

2 Leo Steinberg, "The Philosophical Brothel"，*October*，Vol. 44, Spring, 1988, pp. 7-74. 据作者介绍，此文最早于1972年发表在《艺术新闻》（*Art News*，Vol. LXXI）上，1988年作为博物馆展览目录文章，此文被译成法语和西班牙语。同年，此文重刊于《十月》杂志，克劳斯专门撰写了编者按。原文内容基本保持不变，只增加了少数注释和最后一节"回顾"。在这一节中，斯坦伯格以率性而激烈的语言，对20世纪70年代初以降批评界对毕加索的批评进行了概述，并总结了自己的基本观点与研究方法。

图10　毕加索《阿维尼翁的少女》，1907年，纽约现代艺术博物馆藏

画的众多习作与素描（完整的构图习作有19幅）以及画家可资利用的传统资源（如委拉斯克斯的《宫娥》），对《少女》一画进行了重新阐释。

在开场白之后的第一节中，斯坦伯格首先向读者展示了首

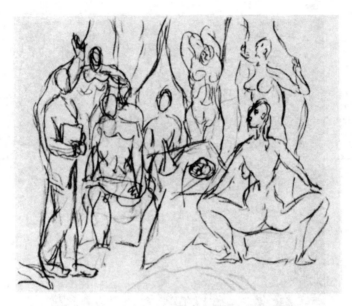

图11　毕加索为《少女》画的习作，巴黎毕加索博物馆藏（斯坦伯格将它排为第二幅为此画所作的习作，也是首次在他文章中发表的习作）

次发表在此文中的一幅毕加索构图习作（图11），表明了画家最初的构思：故事设定在一家妓院会客厅中，画面左侧有一个男人正进入室内，整个场景符合意大利巴洛克式的叙事传统，但构图上又是反叙事的：所有人物都未参与共同的行动，相互之间也没有交流，而是各自直接与观者相联系，因此画面旋转

了 90 度，转向想象中作为图画另一极的观者。在转入正式讨论之前，他提到了 70 年前李格尔的《荷兰团体肖像画》，作为分析的出发点。

　　五年前，维也纳艺术史家阿洛伊斯·李格尔将画中人物之间缺乏心理一致性的现象，描述为独特风格意志的证据……他对这种本土绘画体裁——他称之为荷兰天才最新颖的表现——的深刻分析，是一种大胆的尝试，试图赋予这种绘画方式自主性，而以意大利的构图标准来衡量，这种绘画方式总是显得笨拙而偏狭……荷兰艺术并不力求表现不同程度的主动与被动的参与，而是相反，努力让每个人物处于一种高度注意的状态，即一种消除了主动与被动之区别的心态。角色之间没有心理联系，彼此独立自主，在精神上相分离，甚至与自己所做的事情相分离——他们不能在一个统一空间中共同参与某件事——所有这些"消极"因素，都使得每个人物都紧紧抓住了应答的观众；正如李格尔所说，统一画面的不是客观内在之物，而

是观者的外在主观体验。[1]
．．．．．．．．．．

　　毕加索的《少女》画于 1907 年，在此五年前的 1902 年，
李格尔发表了他的《荷兰团体肖像画》。在斯坦伯格看来，从
毕加索画的第一幅草图，到《少女》最终构图的转变和最终定
型，是与李格尔对荷兰团体肖像画内在价值的定义相吻合的。
当然，毕加索不可能也没有必要了解李格尔，但他对委拉斯克
斯的《宫娥》一画是熟悉的，在那幅经典名作中，人物都是分
散的，相互间缺乏直接的交流，他们的统一性取决于他们面对
着的观者目光。《少女》正是在这一点上与《宫娥》有着共同
之处，三个核心人物直接对观者的注意做出回应。而这一转
变，正反映了艺术从再现叙事性的客观行动转向激发观者主观
体验的过程。

　　在接下来的长篇论述中，斯坦伯格借助毕加索的草图和习
作演示了艺术家整个思考与创作的过程：画中的桌子从无到
有，其形状从圆形到尖状，成为一种色情的视觉隐喻；人物动
作母题和空间组合、画面俯仰倾斜的角度、与观者之间的距离

1　Leo Steinberg, "The Philosophical Brothel", *October*, Vol. 44, Spring, 1988, p. 13. 着重号为笔者所加。

等都经历了变化；人物逐渐相互分离，其间隔也逐渐凝结起来。在对一幅草图中画的一个医学生手持的头盖骨（不是象征死亡与道德，而是象征知识）和一个水手的道具长嘴瓶（象征着阳物）的分析中，不乏图像志的考察。不过，当原初构图习作中的男性角色被去除，全都再现了女性时，此画便从寓意画或叙事画（无论其主题是什么）"转了90度"，成为一件"与严酷现实对抗"的作品，一件"赤裸裸野性与大胆面对真理"（尼采语）的作品，"这幅画是一波女性攻击的浪潮；你要么将《少女》作为一种猛攻来体验，要么合上它"[1]。

在斯坦伯格撰写这篇文章的年代（毕加索去世的前一年），批评界已对毕加索的创造力产生了怀疑。《少女》的画面缺乏一致性，人物之间缺少交流，还加入了原始艺术元素，这就使人们不可能将它作为一幅具有内部统一性的作品来理解。斯坦伯格则运用李格尔分析荷兰团体肖像画的思路来解释，试图让人们理解这种特殊构图的原理："你将再次认识到，对毕加索来说，将这五个人物分离开来很重要。尽管分了组，但他们之

1 Leo Steinberg, "The Philosophical Brothel", *October*, Vol. 44, Spring, 1988, p. 15.

间没有沟通，没有可能的交通方式可跨越将它们隔开的狭窄空间。分离是这一机制的一部分；每一个处于其终端的人物都与观者单独关联，就像我们的五个手指与手臂相连接。恰当地说，这是诉诸最原始的直觉，诉诸最原始意识的基础的，在这个基础上，一切被感知的存在都与正在感知的自我分别关联起来。"[1]于是作品便在主题和形式上实现了统一性，它由"艺术史上最不性感的五个女性裸体"（阿尔弗雷德·H.巴尔语）[2]所构成，其中主要的三个妓女呈现为正交轴向，她们傲慢地召唤着观者，但这只是此画统一性的一半，另一半则是画外的观者。

如今此文已经成为讨论《少女》绕不过的经典，正如研究荷兰团体肖像画绕不过李格尔。在之前的几十年中，批评界主要采用形式主义的方法对《少女》进行分析，此文的发表，被视为一个重要的转折点，即背离了纯形式分析，走向对作品意义的探寻。斯坦伯格在文中指出，"的确，任何纯

1　Leo Steinberg, "The Philosophical Brothel", *October*, Vol. 44, Spring, 1988, p. 46. 着重号为笔者所加。

2　Leo Steinberg, "The Philosophical Brothel", *October*, Vol. 44, No. 43, Spring, 1988, p. 55.

形式分析的主要缺点，是它不足以达到自己的目的。这样的分析，由于压制了太多的东西，最终看不到足够的东西。在我看来，无论毕加索最初的想法是什么，他都没有放弃它，而是发现了实现它的更有力的手段"[1]。克劳斯指出，斯坦伯格对作品的解读用的是图像志而非形式主义方法；但他又没有运用某个原典来证明自己的解读，所以他就突破了传统形式主义与图像志方法的简单对立，采取了"第三种立场"，即"一种现象学的立场"，将画中人物的姿态与观者当下对图像的身体体验紧密联系起来，图像意义的展示依赖于观者肉体上的共鸣。[2]

这种从主观体验出发来重构艺术家主观表达的艺术史解读，令人想起了李格尔在《荷兰团体肖像画》结语部分的一段话：

生活就是个体的自我与周遭世界之间、主体与客体之

1 Leo Steinberg, "The Philosophical Brothel", *October*, Vol. 44, Spring, 1988,p. 12.

2 Rosalind Krauss, "Editorial Note", *October*, Vol. 44, Spring, 1988, pp. 3-6.

间的一场持续斗争。文明人不满足于在与客观世界的关系中扮演被动的角色，要以其自身力量去影响生活的方方面面。艺术（就其最宽泛的意义而言）允许人们用他们能够以自己的方式自由定义的另一个王国，来取代超出他们控制的客观世界。[1]

结语：观者的多义性

观者转向，首先发生在后期李格尔身上，他的《荷兰团体肖像画》从之前《罗马晚期的工艺美术》的知觉研究和纯形式分析，转向了以"观者"为视角的考察；其次发生于半个多世纪之后，当代艺术史写作对李格尔的理论做出了积极回应并继续向前推进。通过以上研究案例的演示与分析，我们便有了多维的"观者"概念：作为艺术家的观者、作为作品构成要素的

1 Aloïs Riegl, *The Group Portraiture of Holland*, trans. Evelyn Kain, Los Angeles: Getty Research Institute, 1999, p. 308.

观者、拥有具身性的观者，以及作为艺术史家的观者。[1] 艺术家作为观者，不仅是大自然与社会生活的观者，也是自己作品的最初观者，他／她会预见到当下或身后观者的"期待视野"，并据此对自己的创作图式进行调整；作为作品构成要素的观者，影响甚至决定着图画的构图、视角、距离、方向等形式安排，与艺术家共同实现完整意义上的创作；具身性的观者是有血有肉的观者，将自己的情感与身体体验投射于作品中。

最后，作为艺术史家的观者，过去是秉持客观态度的学者，在当代日益转变为主观的"具身观者"。李格尔为观者赋予了个性与历史性，预示了这一趋势，但他仍小心谨慎地防止滑向极端主观主义。在新艺术史思潮中，他的理论很容易与符

1 关于"观者"的分类，可以有不同角度，取决于艺术史家研究的具体对象的性质和叙事结构。如柯律格的《谁在看中国画》一书，以画中描绘的人们观赏绘画的图像（画中画）为叙事线索，将观者分为士绅、帝王、商贾、民族和人民，并以此为章节框架，叙述了从 15 世纪至 20 世纪的中国绘画史。郑岩将汉代画像艺术的"观者"分为两大类，一类是赞助人和创作者所预设的观者；另一类是赞助人和制作者未曾预设的观者，包括后世的观者以及游离于图像所属礼仪系统之外的观者。（参见郑岩《关于汉代丧葬画像观者问题的思考》，载朱青生主编《中国汉画研究》第 2 卷，广西师范大学出版社 2006 年版，第 40 页注 2）这就暗合了李格尔在讨论荷兰团体肖像画时常在当时当地的观者与所谓"现代观者"之间做出的区分。不过郑岩仍认为，"观者"是一种与创作主体和作品相对的外部因素，这或许是由中西绘画的不同性质所致，这一问题有待进一步研究。

号学结合起来，导向强烈的主观性解释。同时我们也应看到，方法论的影响固然重要，但是将"心境"作为主要艺术表现内容的现代"艺术意志"，或许才是艺术史研究与写作中观者转向的真正动因。正如本文以上列举的研究案例所涉及的绘画作品所表明的，从17世纪委拉斯克斯的《宫娥》以及伦勃朗的《布商行会的样品检验师们》，经18世纪、19世纪的法国绘画，到20世纪初毕加索的《少女》，西方绘画的创作范式经历了巨大的变化，作品中越来越多的"空白"为观者提供了越来越大的想象空间，也深刻影响了艺术史家的研究视角乃至写作风格。正如宾斯托克所言，艺术史也是一种"再现"，各种对立的解释构成了一部学术史。对这种学术史中的每个环节你都可以接受、质疑与评说，但也会不断丰富与改变我们对作品的认知。

（原刊《文艺研究》2021年第5期）

论柱式体系的形成

——从阿尔伯蒂到帕拉第奥的建筑理论

　　众所周知，柱式（order）是西方古典建筑的核心，但长期以来国内学界对它的形成存在着笼统混乱的说法，妨碍了我们对西方建筑史的正确理解。比如，目前建筑学科通用的、被列入"国家级规划"的外国建筑史教材至今仍在告诉学生，柱式体系在古罗马时期就已经定型了[1]，而其实这是在经历了漫长

1　参见陈志华《外国建筑史（19世纪末叶以前）》（第三版），中国建筑工业出版社2004年版，第66页。

的十五个世纪之后的文艺复兴时期才发生的事情。

笔者认为，这种误解的原因之一或许在于翻译。不要说中国学者，西方学者原先也未曾对这一问题进行过深究。尽管对他们而言"柱式"概念出现于文艺复兴时期是一般的常识，但他们在翻译《建筑十书》时，一般都将维特鲁威用来对各种圆柱风格进行分类的拉丁词"genus"译为英文"order"[1]。中国学者主要通过英文版了解维特鲁威，所以便顺理成章地将"order"译成了"柱式"。这个翻译问题是由芝加哥大学的罗兰（Ingrid D. Rowland）教授提出来的，她在自己的维特鲁威英译本（剑桥大学出版社1999年出版）中首次将"genus"译为"type"，并指出应尽量使用维特鲁威自己的语言，避免将他的用语与现代建筑学术语相混淆。[2]的确，维特鲁威谈论圆柱的类型，就如同谈论气候、土壤、沙子或墙体的类型一样，如果将"类型"译为"柱式"，会误导读者以为在维特鲁

1　笔者在翻译《建筑十书》的过程中，曾查阅过20世纪的几本重要英译本，如摩尔根本和格兰杰本以及最新的斯科菲尔德本，都将"genus"一词译成了"order"。

2　参见维特鲁威《建筑十书》"英译者前言"，罗兰英译，T. N. 豪评注／插图，陈平译，北京大学出版社2012年版，第35页。Also cf. Ingrid D. Rowland, "Raphael, Angelo Colocci, and the Genesis of the Architectural Orders", *The Art Bulletin*, Vol. 76, No. 1, Mar., 1994.

威书中就已经出现了"柱式"的概念。

下面让我们通过对文艺复兴建筑理论及实践的考察，探讨"柱式"概念的形成过程。

一、柱式的观念之源：维特鲁威

从早期文艺复兴时期开始，经过几代人文主义学者与建筑师的努力，到 16 世纪中叶在意大利确立了由五种圆柱构成的古典柱式体系，即多立克式、爱奥尼亚式、科林斯式、托斯卡纳式和组合式。这一体系背后的思想观念，可以追溯到古罗马建筑师维特鲁威于公元前 30 年至前 20 年撰写的《建筑十书》。正如上文提到的，维特鲁威头脑中并未形成所谓的"柱式"概念，他只是用"类型"（genus）一词对各种圆柱进行区别。[1] 而且，维特鲁威在书中只是对五种圆柱中的前四种圆柱进行了描述，并未提到组合式。不过维特鲁威对圆柱（尤其是前三种希腊圆柱）的描述十分详尽而有趣，这就对文艺复兴

1　在维特鲁威的语境中，"genus"译成"式"或"型"较为合适，像是"多立克式"或"多立克型"，如果称"多立克柱式"则容易产生误解。

时期的建筑写作与实践产生了决定性的影响。根据第三书和第四书的叙述，我们可归纳出以下五个要点。

其一，圆柱类型源于神庙建筑的类型。维特鲁威认为，神庙是诸神的居所，是最重要的人造建筑物。他将圆柱放在论神庙建筑的第三书与第四书来谈，意味着这套东西原本是献给神的。从阿尔伯蒂开始，文艺复兴学者便遵循了这一基本观念，后来又将它与基督教神学结合起来进行解释，如16世纪的两位耶稣会士比利亚尔潘多（Juan Bautista Villalpando）和普拉多（Jeronimo Prado）就提出，三种希腊柱式原本是上帝传授给所罗门王的，后来被古代异教徒窃取和挪用：《圣经旧约》中《以西结书》关于圣殿至圣所立面柱子的规则与维特鲁威的描述不谋而合。[1]

其二，圆柱并不是指简单的柱子，而是一个完整的梁柱体系。这个体系不仅包括柱础、柱身和柱头，还包括柱上楣结构，即下楣、中楣和上楣。这个体系以圆柱的直径为"模数"，

1　Cf. Hanno-Walter Kruft, *A History of Architectural Theory, from Vitruvius to the Present*, New York: Princeton Architectural Press, 1994, pp. 223–224; Joseph Rykwert, *The Dancing Column*, Cambridge, Mass: The MIT Press, 1996, p. 27.

在各个部件之间以及局部与整体之间构成严格而和谐的比例关系，并将比例推及整个建筑物，以达到和谐的视觉效果，维特鲁威称之为"均衡"（symmetria/symmetry）。这成为西方古典建筑美学的一条基本原则。

其三，圆柱的人体隐喻。圆柱的比例之所以是神圣的，是因为它源于人体比例。人体是由造物主按自己的形象创造的，这就赋予了圆柱最基本的象征含义，即所谓的"神人同形同性论"（Anthropomorphism）。多立克型是根据男性比例设计的，此类神庙应奉献给男性神祇；爱奥尼亚型的比例具有女性特点，应奉献给女性神祇。于是，圆柱便有了性别之分，对其恰当地加以运用便符合"得体"（decorum）的原理。后来人体比例的神圣性又有了基督教的解释：亚当的身体是完美的，因为与救世主形象相一致。早期拉丁教父就已经强调了这种观念，后世的评注家对此不断重申。所以，圆柱与人体的隐喻关系在建筑师心目中根深蒂固，一直影响到现代。贝尼尼在访问巴黎时说的一番话便说明了这一点：

> 世界上的最美之物皆出于比例，而比例至为神圣，因为源自亚当的身体。亚当不仅出于上帝之手，也是根据上

帝自己的模样创造的。柱式的不同源于男人体与女人体的不同，因为比例不同。[1]

其四，圆柱及柱上楣结构的形式语汇来源。一是源于木结构建筑，如多立克式与爱奥尼亚式的柱梁体系；二是源于人体以及大自然中的植物，如爱奥尼亚式柱头源于女子盘起来的发辫，科林斯式柱头装饰源于一种植物母题——莨苕。

其五，圆柱类型的人类学起源。三种希腊圆柱，前两种来源于两个希腊主要方言区：多立克型得名于希腊本土多立克人聚居地，爱奥尼亚型得名于小亚细亚的希腊殖民地，而科林斯型则得名于希腊城市科林斯。第四种托斯卡纳型是意大利本土的圆柱，起源于伊特鲁里亚地区。此外，维特鲁威还叙述了女像柱和男像柱的起源。各种圆柱与所产生地区的民俗、宗教信仰、文学艺术有着千丝万缕的联系，这使得圆柱这一建筑承重构件具有了丰富的历史含义和文化信息。[2]

1　Joseph Rykwert, *The Dancing Column*, Cambridge, Mass: The MIT Press, 1996, pp. 29-30.
2　当代关于此方面最优秀的著作为里克沃特（Joseph Rykwert）的《柱之舞》（*The Dancing Column*），此书从人类学与历史学的角度对柱式这一主题进行了精彩的论述。

到了文艺复兴初期，在恢复罗马帝国文治武功、追求古典文学艺术理想的风气蓬勃兴起的大背景下，尘封于中世纪修道院中的《建筑十书》被重新发现，燃起了人们对于古典圆柱的热情。人文主义者开始对维特鲁威建筑理论进行解读、翻译与出版，建筑师们则开始对现存古代建筑进行观察、研究与测绘，并将其运用于当代建筑设计。在这一发展过程中，人文主义学者和建筑师往往进行着默契而有效的配合。

二、传统的恢复：布鲁内莱斯基与阿尔伯蒂

在文艺复兴时期，意大利所有重要的建筑师都曾对幸存下来的古建筑进行过研究。在这方面，佛罗伦萨建筑师布鲁内莱斯基（Filippo Brunelleschi，1377—1446）无疑是先驱者。他先后两次去罗马，对古代建筑遗址进行勘察，并将它们画在羊皮纸上，还写上了许多只有他自己才看得懂的注解。保存最完好的罗马万神庙，一定给他留下了深刻的印象。除了罗马之外，在佛罗伦萨周边地区也有丰富的古典建筑资源，如阿西西的密涅瓦神庙（Temple of Minerva），一座优雅的古典建筑，建于公元前 1 世纪，歌德曾在《意大利游记》中对它做过记载

和赞美。[1]

在漫长的中世纪，古典圆柱的装饰传统在意大利并未销声匿迹。今天在托斯卡纳地区我们仍可看到这种传统的延续，如建于中世纪晚期的佛罗伦萨圣米尼亚托教堂（San Miniato al Monte）。在这座教堂最古老的部分即东端的地下墓室中（始建于 1013 年），笔者曾见到一种抽象造型的装饰柱头，它是古代科林斯柱头简单而有趣的变体。在佛罗伦萨主教堂广场上，当你步入那座建于 11—12 世纪的八角形建筑圣约翰洗礼堂（Battistero di San Giovanni）时，便可以看到宏伟华丽的立柱上冠以标准的科林斯式柱头。像这样带有古典遗韵的圆柱与柱头在佛罗伦萨及周边地区中世纪建筑上随处可见，它们是早期文艺复兴建筑师的灵感之源。

作为新时代第一位伟大的建筑师，布鲁内莱斯基摒弃了中世纪的惯常做法，着手对古典传统进行恢复。他在佛罗伦萨设计修建了众多建筑作品，除了地标式的主教堂大圆顶之外，他的早期作品主要有坐落于天使报喜广场上的育婴院敞廊（Ospedale degli Innocenti）和圣洛伦佐教堂（Basilica di

1 John Gage（ed. and trans.），*Goethe on Art*, London: Scolar Press, 1980, p. 99.

San Lorenzo），后期作品有圣灵教堂（Santo Spirito）以及位于圣三一教堂院内的巴齐礼拜堂（Pazzi Chapel）。这是早期文艺复兴第一批里程碑式的建筑作品，整体布局均建立在严格的数学比例基础上，并采用了科林斯式圆柱或壁柱进行装饰，明显不同于当地中世纪晚期的传统做法，开始接近古代的标准。比较这一组柱头，我们可以感觉到，在较早的育婴院敞廊柱头上，四角上的卷须纹明显偏大，而后期如圣灵教堂和巴齐礼拜堂的柱头的比例则更为优雅和谐。

在15世纪上半叶的佛罗伦萨，维特鲁威有如明星般受到艺术家们的追捧，如布鲁内莱斯基的同时代人吉贝尔蒂（Lorenzo Ghiberti）手头就有一本《建筑十书》抄本，他翻译了其中的一些段落并插在他自己的著作中。布鲁内莱斯基当然熟悉《建筑十书》，但由于古典语言（拉丁语）的限制，他也不能完全理解和解释这本古书。这个任务要靠一位伟大的人文主义学者来完成，他就是阿尔伯蒂（Leon Baptista Alberti, 1404—1472）。

阿尔伯蒂是早期文艺复兴最关注造型艺术的人文主义学者，也是西方现代第一位伟大的建筑理论家。他的家族于14世纪末被逐出佛罗伦萨，直到1428年他才第一次回到家乡。

此时艺术的新风尚已经进入了繁盛期，马萨乔和多纳太罗将新绘画与新雕塑推向高峰，布鲁内莱斯基则忙于公共建筑和主教堂圆顶的建造。阿尔伯蒂备受鼓舞，先后撰写了《论绘画》和《论雕塑》，不过当时他尚未关注建筑艺术。后来他结识了侯爵利奥内洛·德·埃斯特（Lionello d'Este），正是这位费拉拉贵族将他引向了维特鲁威。到了40年代，他越来越沉迷于《建筑十书》，甚至亲手做起了建筑设计并参与工程管理，于40年代中期成了罗马教廷的一位建筑设计师。[1] 开始时，阿尔伯蒂应侯爵的请求着手翻译维特鲁威的书并作评注，但他发现这部古书抄本行文冗长，多有缺漏，尤其是拉丁语和希腊语混淆不清，令人费解[2]，于是干脆自己动手写作《论建筑》一书。虽然阿尔伯蒂的书在很大程度上借鉴了《建筑十书》的内容，

1　Cf. Joseph Rykwert, "Introduction to Leon Battista Alberti", in *On the Art of Building in Ten Books*, trans. Joseph Rykwert, Neil Leach and Robert Tavernor, Cambridge, Mass: The MIT Press, 1988; Joseph Rykwert, "Theory as Rhetoric: Leon Battista Alberti in Theory and in Practice", in Vaughan Hart and Peter Hicks (eds.), *Paper Palaces, the Rise of the Renaissance Architectural Treatise*, New Haven and London: Yale University Press, 1998, pp. 33–50.

2　Cf. Leon Battista Alberti, *On the Art of Building in Ten Books*, trans. Joseph Rykwert, Neil Leach and Robert Tavernor, Cambridge, Mass: The MIT Press, 1988, p. 154.

但绝不是维特鲁威的翻版。他试图从古人文本及建筑遗存中推演出适合于新时代的新建筑，这种新建筑的最终标准不是维特鲁威，也不是古代建筑实物，而是自然本身。[1]

阿尔伯蒂的《论建筑》也由十书构成。他在第一书中提出了建筑六要素（选址、建筑占地、房屋分隔、墙体、屋顶、门窗）和三原则（实用、坚固、美观），大体与维特鲁威吻合。与我们的论题直接相关的内容出现在论建筑装饰的第六书中。他认为，建筑之美源于两个方面：一是和谐的比例，这是内在的美；一是装饰，即外在的美。在第六书的前两章中，阿尔伯蒂对"美"与"装饰"的基本概念进行了解释：

> 关于美（beauty）与装饰（ornament）的确切性质，以及它们之间的区分，或许会比我的言语更清晰地呈现于心灵之中。不过，为简明起见，让我们对它们作如下定义：美就是整体之中所有部分臻于理性和谐的境界，以至一分不能多，一分不能少，一分不可变，否则就会变得一

[1] Cf. Joseph Rykwert, "Introduction to Leon Battista Alberti", in *On the Art of Building in Ten Books*, trans. Joseph Rykwert, Neil Leach and Robert Tavernor, Cambridge, Mass: The MIT Press, 1988, pp. ix-x.

团糟……装饰可以定义为是对美的一种锦上添花的形式，是对美的补充……由此看来，我认为，美是某种内在的特性，它弥漫于可称之为美的事物的整体之中，而装饰则不是内在的，而是某种附加的、添加上去的东西。[1]

而建筑的装饰则集中体现于圆柱上。在论"装饰"的第六书的最后一章（第13章）的一开始，阿尔伯蒂写道：

在整个建筑艺术领域，圆柱无疑是最主要的装饰。它可以以组合的方式装饰门廊、墙壁或其他门窗，独立使用也不是不可以。它可以装点交叉路、剧场、广场；可以承托战利品纪念碑；也可以充当纪念柱。它很优雅，可赋予尊贵感。古人究竟投入了多大代价来制作尽可能优雅的圆柱，是不容易说清楚的……[2]

1 Leon Battista Alberti, *On the Art of Building in Ten Books*, trans. Joseph Rykwert, Neil Leach and Robert Tavernor, Cambridge, Mass: The MIT Press, 1988, p. 156.

2 Leon Battista Alberti, *On the Art of Building in Ten Books*, trans. Joseph Rykwert, Neil Leach and Robert Tavernor, Cambridge, Mass: The MIT Press, 1988, pp. 183–184.

阿尔伯蒂对圆柱的详尽讨论出现在论宗教建筑的第七书中，这显然继承了维特鲁威的做法。宗教建筑是人类建筑中最神圣、最重要的，不仅因为它是"人类向神谢恩祈祷的处所"，而且是实现公平正义、"使人获得平静与安宁"的地方。[1] 所以，"没有哪一种建筑物，比建造与美化神庙更需要心灵手巧、认真、刻苦和勤勉了"[2]。神庙本身就是城市的装饰物，是众神的居所。

不过，阿尔伯蒂在书中并没有提出"柱式"的概念。他先概括了圆柱构成的"模式"，即从下至上由以下几个部分组成：底座、柱础、柱身、柱头、横梁、橡子以及最上部的屋檐。[3] 这种对圆柱的理解与维特鲁威也是一致的。接下来他主要介绍了各种圆柱的柱头。他提到了四种，前三种是希腊柱头：多立克式、爱奥尼亚式和科林斯式，但其中他将多立克式与托

1　Cf. Leon Battista Alberti, *On the Art of Building in Ten Books*, trans. Joseph Rykwert, Neil Leach and Robert Tavernor, Cambridge, Mass: The MIT Press, 1988, p. 190.

2　Leon Battista Alberti, *On the Art of Building in Ten Books*, trans. Joseph Rykwert, Neil Leach and Robert Tavernor, Cambridge, Mass: The MIT Press, 1988, p. 194.

3　Cf. Leon Battista Alberti, *On the Art of Building in Ten Books*, trans. Joseph Rykwert, Neil Leach and Robert Tavernor, Cambridge, Mass: The MIT Press, 1988, p. 200.

斯卡纳式混为一谈，因为在谈多立克柱头时他说，"我发现这种柱头在古代埃特鲁里亚就已被采用了"[1]。第四种柱头他称为"意大利式"，将"华贵的科林斯柱头和欢乐的爱奥尼亚柱头结合了起来"[2]。从这一描述来看，他指的就是后来柱式体系中的"组合式"。由于维特鲁威没有提到这种柱头，所以我们可以认定，这是阿尔伯蒂对柱式理论发展的一个重要贡献。

阿尔伯蒂的书也没有提到罗马人在多层建筑立面上按固定次序自下而上将各式圆柱叠加起来的做法，如罗马大斗兽场，底层是托斯卡纳式或多立克式，上面是爱奥尼亚式，再上面是科林斯式与组合式。今天我们在佛罗伦萨还可以看到他亲自设计的鲁切拉伊府邸（Palazzo Rucellai）的立面，底层是托斯卡纳式，上面两层均是科林斯式，这说明他对罗马人的这一做法不太了解。

阿尔伯蒂并不迷信维特鲁威的规则，如在讨论三种经典

1　Leon Battista Alberti, *On the Art of Building in Ten Books*, trans. Joseph Rykwert, Neil Leach and Robert Tavernor, Cambridge, Mass: The MIT Press, 1988, p. 200.

2　Leon Battista Alberti, *On the Art of Building in Ten Books*, trans. Joseph Rykwert, Neil Leach and Robert Tavernor, Cambridge, Mass: The MIT Press, 1988, p. 201.

柱子的比例时（第七书第 6 章），他说道："我们自己测量作品时发现，拉丁人并非总是严格遵循这些法则。"[1]在讨论柱础时（第七书第 7 章），他提到多立克式的柱础[2]，但在维特鲁威书中，多立克是没有柱础的，柱身直接立于神庙台基的地坪之上。多立克式采用柱础是罗马人的做法，这表明阿尔伯蒂的确实际观察了保存下来的罗马建筑。

阿尔伯蒂的《论建筑》是他去世之后于 1485 年出版的，当时维特鲁威《建筑十书》抄本也开始大量复制并进入意大利各地宫廷图书馆和人文主义学者书斋中。另外，建筑师也开始雄心勃勃地撰写论文讨论圆柱问题。菲拉雷特（Filarete，1400—1469）的《论建筑》（1460—1464）是第一部以本土语言写成并配有插图的建筑论文，他在书中将三种不同的人体尺寸与三种建筑圆柱形式（即多立克式、爱奥尼亚式和科林斯式）联系起来，但得出的比例却与维特鲁威相反：多立克式九

1 Leon Battista Alberti, *On the Art of Building in Ten Books*, trans. Joseph Rykwert, Neil Leach and Robert Tavernor, Cambridge, Mass: The MIT Press, 1988, p. 202.

2 Leon Battista Alberti, *On the Art of Building in Ten Books*, trans. Joseph Rykwert, Neil Leach and Robert Tavernor, Cambridge, Mass: The MIT Press, 1988, p. 203.

个头高，爱奥尼亚式七个头高，科林斯式八个头高。而且在他的描述和插图中，各种类型的柱头是张冠李戴的。[1]这种理解上的混乱，反映了当时大多数建筑师仍对古典圆柱缺乏明确的概念，他们甚至分不清多立克柱头与爱奥尼亚柱头，而要花费很大精力将维特鲁威的文本与古罗马建筑进行比对。锡耶纳建筑师乔奇奥（Francesco di Giorgio Martini, 1439—1501）花了二十多年写作他的建筑论文《论民用建筑与军事建筑》（1480—1501），他在人文主义学者的帮助下阅读与翻译维特鲁威，并将其中部分内容采纳进自己的书中。[2]

三、"柱式"概念浮出水面：布拉曼特、拉斐尔的圈子

实践领域的混乱情况呼唤着《建筑十书》准确而权威的版本问世，人文主义学者开始投入极大的精力对维特鲁威拉丁文

1 Cf. Luisa Giordano, "On Filarete's Libro Architettonico", in *Paper Palaces, the Rise of the Renaissance Architectural Treatise*, New Haven and London: Yale University Press, 1998, pp. 51-65.

2 Cf. Francesco Paolo Fiore, "The Trattati on Architecture by Francesco di Giorgio", in *Paper Palaces, the Rise of the Renaissance Architectural Treatise*, New Haven and London: Yale University Press, 1998, pp. 66-85.

本进行校勘与翻译，各种版本陆续出版。其中影响最大的有两个版本，一是乔孔多修士（Fra Giovanni Giocondo）的拉丁文本，一是切萨里亚诺（Cesare Cesariano）的意大利文译本。[1] 乔孔多是一位人文主义者，通晓拉丁文和希腊文，同时也是一位建筑师。他在准备了二十多年之后，出版了《建筑十书》的标准拉丁文本（威尼斯，1511），尤其重要的是这个版本带有大量木刻插图，为读者理解正文提供了极大帮助。他还明确了圆柱的分类，使建筑师不致产生误解。十年之后，伦巴第建筑师切萨里亚诺翻译出版了第一部意大利文《建筑十书》（科莫，1521），为不懂拉丁文的建筑师提供了方便。值得注意的是，该书中有一图版呈现了六种柱子类型，从圆柱上的铭文来判断，它们分别为多立克式两个版本、爱奥尼亚式、科林斯式、阿提卡式（方柱）和托斯卡纳式。所以我们可以看出，在16世纪初，无论从造型上还是数量上来说柱式体系都尚未定型，不过实现这一目标已经为期不远了。

1　Cf. Ingrid D. Rowland, "Vitruvius in Print and in Vernacular Translation: Fra Giocondo, Bramante, Raphael and Cesare Ceseriano", in *Paper Palaces, the Rise of the Renaissance Architectural Treatise*, New Haven and London: Yale University Press, 1998, pp. 105–121.

从 16 世纪初开始，教廷发起了一系列重要的建筑工程，使罗马成了新建筑创造的大舞台，"柱式"的概念就酝酿于以布拉曼特（Donato Bramante, 1444—1514）与拉斐尔为中心的圈子之中。布拉曼特是文艺复兴盛期第一位天才建筑师，他在米兰时期就了解《建筑十书》，他的设计灵感主要来源于维特鲁威，同时也参照了阿尔伯蒂的论述以及他本人对于古建筑的直接观察。布拉曼特于 1499—1500 年那个冬天来到罗马时，已是一位年过半百、卓有建树的建筑师。据瓦萨里记载，一开始他的生活十分艰难，靠救济过活，但他画下了罗马及其周边地区几乎所有古迹的测绘图。1502 年，他以纯正的多立克风格设计了其经典作坦比哀多小教堂（Tempietto），实践了维特鲁威"得体"的理想。他的才华得到了教皇尤利乌斯二世的赏识，被任命为教皇宫以及新圣彼得教堂的建筑师。在梵蒂冈的观景宫（Cortile del Belvedere）的螺旋式楼道中（约 1512），布拉曼特采用了自下而上各种圆柱相叠加的序列——托斯卡纳式、多立克式、爱奥尼亚式和组合式，不过组合式在那时尚未明确地与科林斯式区别开来。到 16 世纪第二个十年，活跃于罗马的一批重要建筑师更加专注于对维特鲁威与古建筑的研究，也出现了对传统的不同态度，如老圣加诺（Antonio

da Sangallo the Elder，1455—1534）倾向于维护正统规范，一板一眼按照维特鲁威行事，甚至在比例规则上也是如此。而佩鲁齐（Baldassare Peruzzi，1481—1536）则认为，现存的古代建筑提供了多种多样的解决方案，维特鲁威所描述的并不总是最好的。总之，在这种讨论与实践的氛围中，各种圆柱的造型与比例被琢磨得更精致了。

拉斐尔与布拉曼特是同乡，由于他的举荐，布拉曼特才得以前往罗马大显身手。拉斐尔在罗马建立了庞大的作坊，其业务范围涵盖了建筑、绘画、雕塑等几乎所有艺术领域。布拉曼特于1514年去世，拉斐尔被任命为圣彼得教堂的建筑师。教皇利奥十世上台后，交给他两项任务，一是绘制古罗马建筑的考古复原图，二是翻译维特鲁威。拉斐尔在一封致教皇的信中谈到了前一项任务：

教皇陛下，您令我描绘古城罗马，或凭今日能见到的情形尽量去画，依据那些保存完好的建筑物，确保根据它们的原始状况与真实的原理画出绝对可靠的复原图，使得现已完全成为废墟或几乎看不出的城区与那些依然矗立着

的、可看到的城区相统一。[1]

要完成这两项任务，需要对现存建筑遗迹进行大规模考察并将其与古代文本比对。由于拉斐尔不懂拉丁文，便需要他圈子中的人文主义学者帮忙，其中最重要的一位是教皇的秘书科洛齐（Angelo Colocci）。科洛齐拥有一个私人图书馆，喜好古物收藏，精通古典语言，尤其对古代度量衡感兴趣。他通过研究文物和古代论文，探求古典比例的奥秘。拉斐尔还请了一位来自拉韦纳的贫穷文人卡尔沃（Marco Fabio Calvo）翻译维特鲁威，并与科洛齐一道，根据乔孔多的版本对译本进行校订，可惜未完成。

就目前所知，"柱式"（order/ordine）这个概念最早出现在上述这封书信中。呈给教皇的信件和维特鲁威译本的誊写稿均出自科洛齐之手。拉斐尔还请他的朋友、著名学者卡斯蒂寥内（Baldassare Castiglione）对这封书信做最后的修饰。在

1　Ingrid D. Rowland, "Raphael, Angelo Colocci, and the Genesis of the Architectural Orders", *The Art Bulletin*, Vol.76, No.1, Mar., 1994, p. 83. 该文之后附有此信的意大利文全文，原件收藏于慕尼黑巴伐利亚国立图书馆。

这封信的最后部分拉斐尔提到了五种"柱式"[1]。

　　对一位画家来说，熟悉建筑是有益的，可以知晓如何画出尺寸准确、合乎比例的装饰。同理，建筑师也应了解透视，因为通过这种训练可以更好地画出配有装饰的整座建筑。

　　这些无须赘述，只是以下这一点尚需说明，即所有装饰都源于古人采用的五种柱式，即多立克式、爱奥尼亚式、科林斯式、托斯卡纳式和阿提卡式；……我们将根据需要，以维特鲁威所说的为前提，解释所有（五种）柱式。[2]

拉斐尔的信以意大利语写成，他使用的"ordine"（复数形式"ordini"）一词与英语中的"order"相对应，基本词义为"顺序、秩序、等级"，其引申义指具有共同信念的团体，

1　最早注意到此信中第一次出现"柱式"概念的或许是哈佛大学教授、建筑史家阿克曼（James S. Ackerman），参见他的论文"The Tuscan/Rustic Order: A Study in the Metaphorical Language of Architecture"，*Journal of the Society of Architectural Historians*, Vol. 42, No. 1, Mar., 1983, p. 18。

2　Ingrid D. Rowland, "Raphael, Angelo Colocci, and the Genesis of the Architectural Orders", *The Art Bulletin*, Vol.76, No.1, Mar., 1994, p. 97.

如修道会或兄弟会；在教皇统治下的罗马，这个词还可用于界定神职品级。此外它还有分类的意思，与拉丁词"genus"（类型）的含义相近。所以不难理解，"ordine"作为一个分类术语被用来概括五种圆柱之后，很快就取代了"genus"，而且其含义远远超出了简单的分类，它使圆柱带有了某种神圣的色彩和等级区分的含义。

由此我们可以推断，"柱式"的概念产生于以布拉曼特和拉斐尔为中心的罗马建筑师与学者的圈子，但拉斐尔信中的"阿提卡式"其实是多立克式的一个变体，柱身为方形。这说明，在塞利奥之前，关于柱式的种类与形式还没有最终的定论。

四、塞利奥：五种柱式体系的确立

在柱式体系形成的过程中，塞利奥（Sebastiano Serlio, 1475—1554）是一位集大成者。他是博洛尼亚一个制革匠之子，早年学画，后来到罗马师从建筑大师佩鲁齐（Baldassare Peruzzi, 1481—1536）。佩鲁齐也是布拉曼特和拉斐尔圈子中的人，精通透视学与舞台设计。1520年拉斐尔早逝后，佩鲁齐被任命为圣彼得教堂建筑师。瓦萨里在他的《佩鲁齐传》中

提到，塞利奥在他老师去世之后继承了大量图稿，这些图稿对他日后出版论著起到了很大作用。

作为一名建筑师，塞利奥的建筑作品并不多。他一生辗转多地，从罗马到威尼斯再到巴黎，为出版他的论建筑与透视的系列著作而不懈努力。[1] 与阿尔伯蒂的论文相比，塞利奥的书讲究实际，编排简单明了，从简单到复杂，严格按建筑顺序安排，图版是整页的，与正文密切配合。更重要的是，他对于维特鲁威的态度与阿尔伯蒂截然不同，认为建筑理论的源头是维特鲁威记载的规则。他的书通篇贯穿着对这位古罗马作者的赞赏：

> 如果说，我们在其他一切高贵艺术中可以看到有位开创者，他拥有极大的权威，以至他的见解获得了人们完全的信赖，谁会否认——除非是极其鲁莽与无知之人——在

1 Cf. Vaughan Hart and Peter Hicks, "Introduction to Sebastiano Serlio on Architecture", in *Sebastiano Serlion on Architecture*, Nol. I, trans. Vaughan Hart and Peter Hicks, New Haven, Conn: Yale University Press, 1996; Vaughan Hart and Peter Hicks, "On Sebastiano Serlio, Decorum and the Art of Architectural Invention", in *Paper Palaces, the Rise of the Renaissance Architectural Treatise*, New Haven and London: Yale University Press, 1998, pp. 140-157; Vaughan Hart, "Selio and the Presentation of Architecture", in *Paper Palaces, the Rise of the Renaissance Architectural Treatise*, New Haven and London: Yale University Press, 1988, pp. 170-185.

建筑方面维特鲁威处于最高水平？或者说，谁会否认他的著述（否则理性就不算数了）应该是神圣不可侵犯的和不可亵渎的？所以，所有那些诅咒维特鲁威著作的建筑师……都是建筑的离经叛道者，他们驳斥这位作者，这么多年来他已经而且依然为有眼力的人所拥戴。（第三书）[1]

此套书设计为七本，在不同时期、不同地点、不同赞助人的支持下出版，也没有想要合成一大本。首先出版的是第四书（1537），那时他已经 62 岁。这本书反映了他在罗马二十多年对古今建筑的研究，是专论圆柱风格（柱式）的。如此颠倒的出版顺序，其实别有深意。他在第四书的献辞中，将七本书的构成与宇宙论图式进行了类比。

不要因为我以此书作为开端而迷惑不解，因为行星有七颗，第四颗叫作太阳，所以我认为，以第四书开始，置

1　Sebastiano Serlio, *Sebastiano Serlio on Architecture*, Vol. I, trans. Vaughan Hart and Peter Hicks, New Haven, Conn: Yale University Press, 1996, p. 136.

于您的名下和您的保护之下，是恰如其分的。（第四书）[1]

塞利奥将柱式比作建筑宇宙中的太阳，表明在他的心目中圆柱体系具有至高无上的地位。此书的标题道出了他的主旨："建筑总规则……论建筑的五种风格，即托斯卡纳式、多立克式、爱奥尼亚式、科林斯式和组合式，附有古代实例，它们在很大程度上符合于维特鲁威的教诲。"他试图将维特鲁威写的东西与古代废墟统一起来，制定出五种圆柱及其建筑构件的比例法则。全书以一幅图版开始，这是建筑史上第一幅规范的五种圆柱的视觉图像，从左到右分别为托斯卡纳式、多立克式、爱奥尼亚式、科林斯式与组合式。五种圆柱的比例都比原先高出了一个柱径，最矮粗的是托斯卡纳式，比例为1∶6，最修长的是组合式，比例为1∶10。更为重要的是，这样排列意味着五种圆柱之间具有一种固定的秩序与等级关系，这是维特鲁威以及此前所有建筑书没有提到的，既反映了柱式作为建筑构件的功能性，同时也具有罗马帝国至高无上的象征含义。塞利奥以罗马大斗兽场（Colosseum）为例，揭示了这层含义：

1 Sebastiano Serlio, *Sebastiano Serlio on Architecture*, Vol. I, trans. Vaughan Hart and Peter Hicks, New Haven, Conn: Yale University Press, 1996, p. 252.

许多人问，为何罗马人建造了这座由三种柱式构成的大厦，没有像其他民族那样以单一柱式来建造……可以这样回答，古罗马人，作为整个世界的征服者——他们要将这三种类型放在一起，将组合式置于它们之上。他们发明的组合式表明，他们作为这些民族的征服者，同时也希望征服这些民族的建筑，对其进行自由的处理与组合。（第三书）[1]

塞利奥是维特鲁威传统的坚定维护者，这一点与阿尔伯蒂的态度形成了鲜明的对照。凡是在比例与形式上不符合维特鲁威规则的古代建筑物，凡是违背了维特鲁威所说的符合自然与木结构的构造法，塞利奥都称之为"放肆"（licentiousness）。"即便古代建筑师放肆，我们也不能这么做。如果理性并未说服我们另做考虑，我们就应该坚持将维特鲁威的学说作为绝对可靠的指南与规则，除非我们丧失了理性。"（第三书）[2]

1 Sebastiano Serlio, *Sebastiano Serlio on Architecture*, Vol. I, trans. Vaughan Hart and Peter Hicks, New Haven, Conn: Yale University Press, 1996, p. 158.

2 Sebastiano Serlio, *Sebastiano Serlio on Architecture*, Vol. I, trans. Vaughan Hart and Peter Hicks, New Haven, Conn: Yale University Press, 1996, p. 136.

不过，塞利奥也并非唯古人是从，组合式便是最明显的例子，它的规则在很大程度上是塞利奥本人的发明。他在第四书中介绍说，这种柱式是由那些单纯的柱式混合而成，是所有建筑风格中最放肆的一种，因为它既非来自维特鲁威的原型，也与自然原型无关。塞利奥用万神庙的科林斯式柱础作为标准制定科林斯柱式的标准尺寸，这也是维特鲁威未曾说明的。即便维特鲁威本人违反了自然原理，塞利奥也会根据理性进行纠正。例如，关于科林斯柱头的高度，维特鲁威规定应相当于女性头部与全身的比例，但又将柱顶板包括在内（第三书）。塞利奥经过思考总结说，柱头的高度应相当于圆柱直径，不应包括柱顶板。因此，与通常的做法相反，塞利奥有时会援引自然的模式和古代实例来反驳维特鲁威。

笔者注意到，塞利奥在他的第四书的书名中还未采用"柱式"这一术语，而是用了"风格"的概念，但他在造型、比例和数量方面为五种柱式确立了标准，这个标准一直沿用到17世纪。

五、走向简化的设计图式：维尼奥拉与帕拉第奥

最终，"柱式"的概念明确出现在维尼奥拉（Giacomo Barozzi da Vignola, 1507—1573）的建筑论文的书名中，这就是 1562 年首发于罗马的《五种建筑柱式规范》（*Regola delli cinque ordini d'architettura*）。维尼奥拉比塞利奥晚一代人，出生于摩德纳的维尼奥拉村，在附近的博洛尼亚长大，原先也学做画家，后转向建筑。他被佩鲁齐和他的学生塞利奥吸引，因为佩鲁齐曾在博洛尼亚工作过，而塞利奥是博洛尼亚人，那时正在准备他的论五种柱式的书。维尼奥拉在 31 岁时举家迁到罗马，其才能赢得了社会上层的信任，逐渐成为罗马主要建筑师之一，为教廷服务了三十多年。他参与了维特鲁威学园的活动，这是一个由人文主义者和建筑师组成的学术圈子，其宗旨是通过研究出版一部多卷本的维特鲁威十书以及古建筑图集。维尼奥拉为这一项目画古建筑测绘图，但现已不存。维尼奥拉的书题献给红衣主教法尔内塞，他的这位保护人可能是通过学园认识他的，因为这位红衣主教的秘书是学园的成员

之一。[1]

《五种建筑柱式规范》一书是维尼奥拉在建造罗马耶稣会教堂、法尔内塞宫以及朱利亚别墅的同时完成的，首版于1562年，那时他55岁。维尼奥拉的研究不再以建筑理论与维特鲁威为出发点，而是以对古代遗址的考察为基础。虽然前人已经做过很多这方面的工作，但他对建筑实物的测绘是不同的，他是选取古人最优雅、最得体的实例记录下来并进行综合。所以此书完全是一本实用型的建筑手册，去除了关于柱式起源、发展以及象征含义等方面的内容，以图版为主，图注也很简明。他遵循了塞利奥关于柱式的数量与排序原则，以模数为基础建立比例规则。不过，他将塞利奥的模数从圆柱直径改为半径，以更方便地运用于所有构件，包括线脚。他还给出了柱廊构造以及柱式与拱券的标准组合。底座也成为柱式不可缺少的一个部分，这在塞利奥的图版中已经出现，但最终在他的书中定型。此书是后来三个世纪最为畅销的建筑手册，据西方

1　Cf. David Watkin, "Introduction to Giacomo Barozzi da Vignola", in *Canon of the Five Orders of Architecture, Mineola*, New York: Dover Publications Inc., 2011; Richard J. Tuttle, "On Vignola's Rule of the five Orders of Architecture", in *Paper Palaces, the Rise of the Renaissance Architectural Treatise*, New Haven and London: Yale University Press, 1998, pp. 199–218.

学者调查，"在1562—1974年间曾出过十种语言五百个版本，是古往今来最重要的建筑教科书"[1]。

将近十年之后，帕拉第奥（Andrea Palladio，1508—1580）出版的《建筑四书》（*I Quattro libri dell'architettura*，1570），同样具有深远影响。[2]帕拉第奥比维尼奥拉小一岁，是盛期文艺复兴意大利最多产的维特鲁威式实践家。他出生于帕多瓦的一个石匠家庭，十几岁就到维琴察做学徒。在人文主义者特里西诺（Gian Giorgio Trissino，1478—1550）的赞助下，他到罗马学习建筑，受到塞利奥的很大影响。塞利奥曾在维琴察根据维特鲁威的描述设计过古典剧场，这给帕拉第奥留下了深刻印象，而且很可能正是塞利奥书中的那些素描引导他去近距离地接触罗马古建筑。1541年，塞利奥去了法国，同一年帕拉第奥第一次去了罗马，画了大量古建筑素描。但他的方法与塞利

1　Richard J. Tuttle, "On Vignola's Rule of the five Orders of Architecture", in *Paper Palaces, the Rise of the Renaissance Architectural Treatise*, New Haven and London: Yale University Press, 1998, pp. 200-201.

2　Cf. Robert Tavernor, *Introduction to Andrea Palladio, The Four Books on Architecture*, Cambridge, London: The MIT Press, 2001; "Palladio's 'Corpus': I Quattro Libre dell'Architettura", in *Paper Palaces, the Rise of the Renaissance Architectural Treatise*, New Haven and London: Yale University Press, 1998, pp. 233-246.

奥不一样，不追求绘画效果，也不用透视，而是画出建筑的整体构图，主要是立视图，表现垂直的正交面，并用阴影表示向前突出和向后缩进的面。同时他还运用了剖面图，这样就可以表现出墙体的厚度，更精确也更实用。这一绘图特点也表现在他的《建筑四书》中，这是一部正文与插图完美结合在一起的著作。作为实践建筑师，帕拉第奥知道如何将信息更清晰、更准确地传达给建筑师和保护人。

帕拉第奥将论柱式的内容安排在第一书，五种柱式的顺序与塞利奥和维尼奥拉相一致。与维尼奥拉一样，帕拉第奥去除了柱式的古代象征含义，如维特鲁威所说的男人、女人和少女的拟人化内容，只交代了柱式起源的地区。柱式的各个部件的比例关系讲得非常详尽，每种圆柱大体分为四个部分来编排：柱廊、拱券与柱式的结合、柱础与柱座、柱上楣。但他们两人也有区别：维尼奥拉的柱式是范例性的，不允许有任何变化，除非需要进行视觉修正；而帕拉第奥则允许建筑师在实践中有较大幅度的调整。

塞利奥的《论建筑》、维尼奥拉的《五种建筑柱式规范》以及帕拉第奥的《建筑四书》，是第一批符合现代建筑学标准的著作。它们的问世使得建筑"柱式"体系得以确立，并借助

于现代出版与印刷技术在意大利与欧洲其他地区得到了广泛传播。与此同时，维特鲁威的《建筑十书》也逐渐失去了其在建筑学上的主导地位。

结语

从维特鲁威的《建筑十书》被重新发现到柱式体系的定型，经历了一百多年时间，这是一个继承与创新相辅相成的过程。为这一创造过程奠定基础的是人文主义者阿尔伯蒂，他依据维特鲁威的观点，描述了三种经典圆柱和第四种"意大利式"圆柱（即后来所谓的"组合式"），这是对维特鲁威圆柱"类型"的重要补充。阿尔伯蒂使当代人明白了建筑师对社会的价值与作用，不过他的博学的《论建筑》以拉丁文写成，是给君主和人文主义精英看的，又没有插图，所以在建筑师圈子中影响并不大。

建筑"柱式"的概念出现在 16 世纪初叶的罗马，其动力主要来源于教廷要以古罗马建筑为蓝本重建罗马的雄心，其前提条件是维特鲁威著作的普及以及建筑师对古代建筑遗址上各种圆柱的甄别与研究。笔者认为，虽然西方学者在拉斐尔致教

皇的信中发现了"柱式"概念出现的证据，但它很有可能在此之前就已经存在于他们的圈子中。这一情况现在或许已不可考，但可以肯定的是，当时关于圆柱的名称、造型、规格与细节都尚未有定论。塞利奥的《论建筑》与透视的第四书是这一发展过程的重要环节，为后来通行的柱式确立了规范，并第一次给出了完整的视觉图像，但他在书名中尚未使用"柱式"概念。最后，维尼奥拉和帕拉第奥这两位建筑大师在他们的著作中都明确采用了"ordine"的概念，并完成了建筑柱式的标准化与实用化的任务，使之成为一种便于操作的设计图式。他们的著作借助于现代出版与印刷技术，使柱式的理论与实践在欧洲各地得到了最广泛的传播。所以笔者认为，"柱式"这一概念的流传与普遍使用应该介于塞利奥第四书出版之后、维尼奥拉论文出版之前那段时期，也就是 1537—1562 年。

（原刊《文艺研究》2015 年第 8 期）